WELT DER TIERE

MALBUCH FÜR ERWACHSENE

Marion von Kuczkowski

IMPRESSUM
Herausgeberin:
Marion von Kuczkowski
Scharnhorststr.24
10115 Berlin, Deutschland
mvk@tmta.de
www.take-me-to-auction.de

ISBN-13:
978-1545324844
ISBN-10:
1545324840
1. Auflage 2017
© 2017 Marion von Kuczkowski

Printed in Germany
By Amazon Distribution GmbH, Leipzig
Alle Rechte vorbehalten, insbesondere das Recht der mechanischen, elektronischen oder fotografischen Vervielfältigung, der Einspeicherung und Verarbeitung in elektronischen Systemen, des Nachdrucks in Zeitungen oder Zeitschriften, des öffentlichen Vortrags, der Übertragung durch Rundfunk, Fernsehen oder Video, auch einzelner Text-und Bildteile sowie der Übersetzung in andere Sprachen.

Ein Spaziergang durch die Welt der Tiere – Malbuch für Erwachsene

Herzlich willkommen in der Welt der Tiere!

Mit 38 Ausmalmotiven machen wir einen Rundgang durch die Welt der Tiere. Wir begegnen dabei niedlichen Hunden und Katzen, exotischen Tieren wie Elefanten, Giraffen, Leoparden, Löwen, Tigern und Krokodilen, aber auch dem hungrigen Wolf und dem temperamentvollen Pferd.

Wir treffen den schönen Pfau und den starken Bären, einen lustigen Affen und einen prächtigen Seelöwen, erfreuen uns an einem putzigen Koalabären und dem australischen Känguru und spazieren weiter in die Welt der gefiederten Tiere, wo wir auf Vögel, Adler, Eulen und den Papagei treffen.

Mit unseren Malstiften erwecken wir die Tiere zum Leben und verschaffen uns damit gleichzeitig eine kreative Ruhepause.

Wenn es Ihnen schwerfällt, einfach ruhig zu sitzen und gar nichts zu tun, sind Ausmalbücher für Erwachsene ein hervorragendes Hilfsmittel, um kurz zu entspannen und die innere Balance wieder zu finden. Malbücher für Erwachsene beruhigen den Geist und helfen, den Kopf frei zu bekommen.

Gönnen Sie sich eine verdiente Auszeit von der Hektik des Alltags und erschaffen Sie sich Ihre kleine Oase, in der Sie Ihrer Kreativität freien Lauf lassen können.

Das Malbuch eignet sich sowohl für Anfänger und Menschen, die schnelle Erfolge sehen möchten, als auch für Fortgeschrittene, die aus Ihrer Fantasie schöpfen und einzigartige Meisterwerke zaubern wollen.

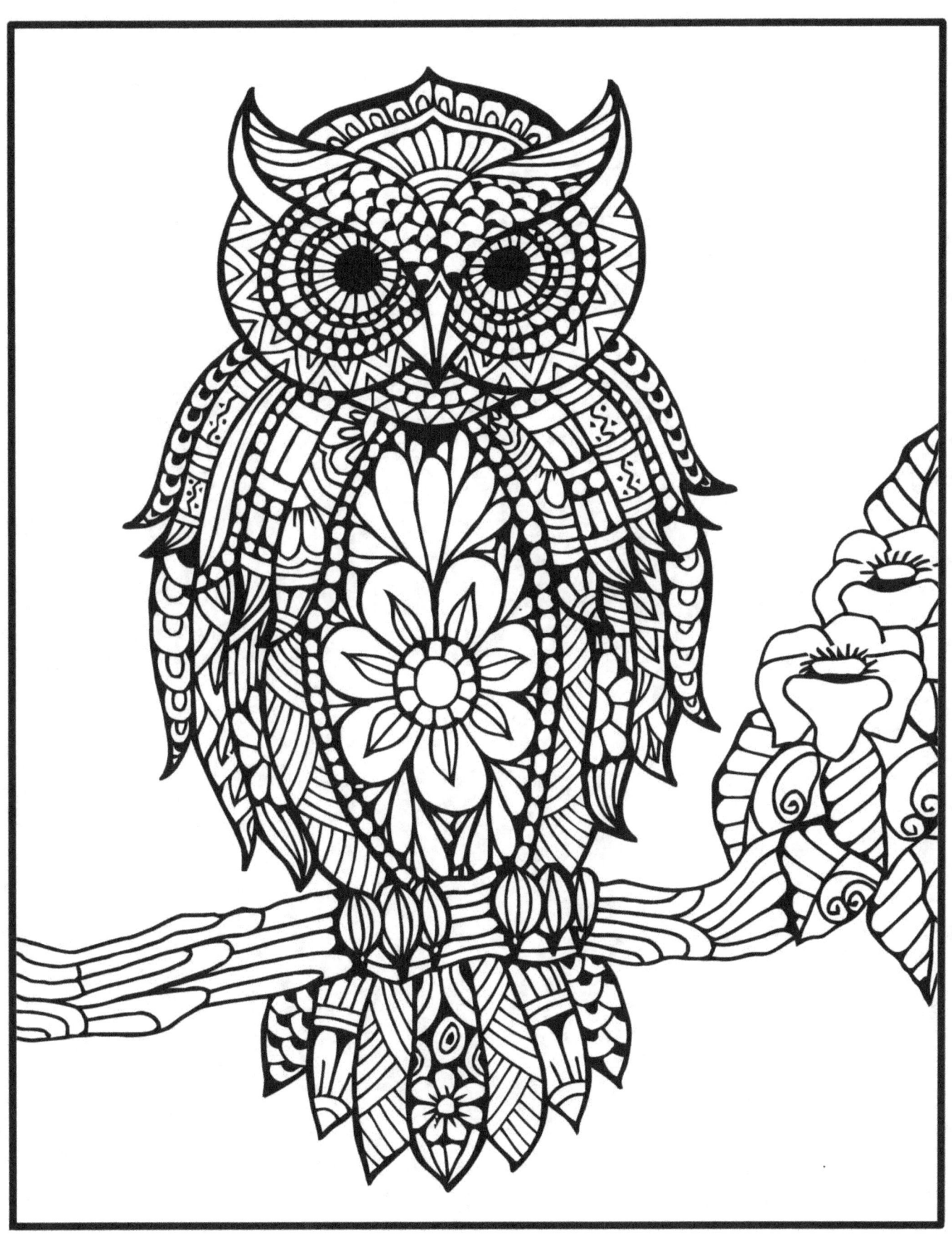

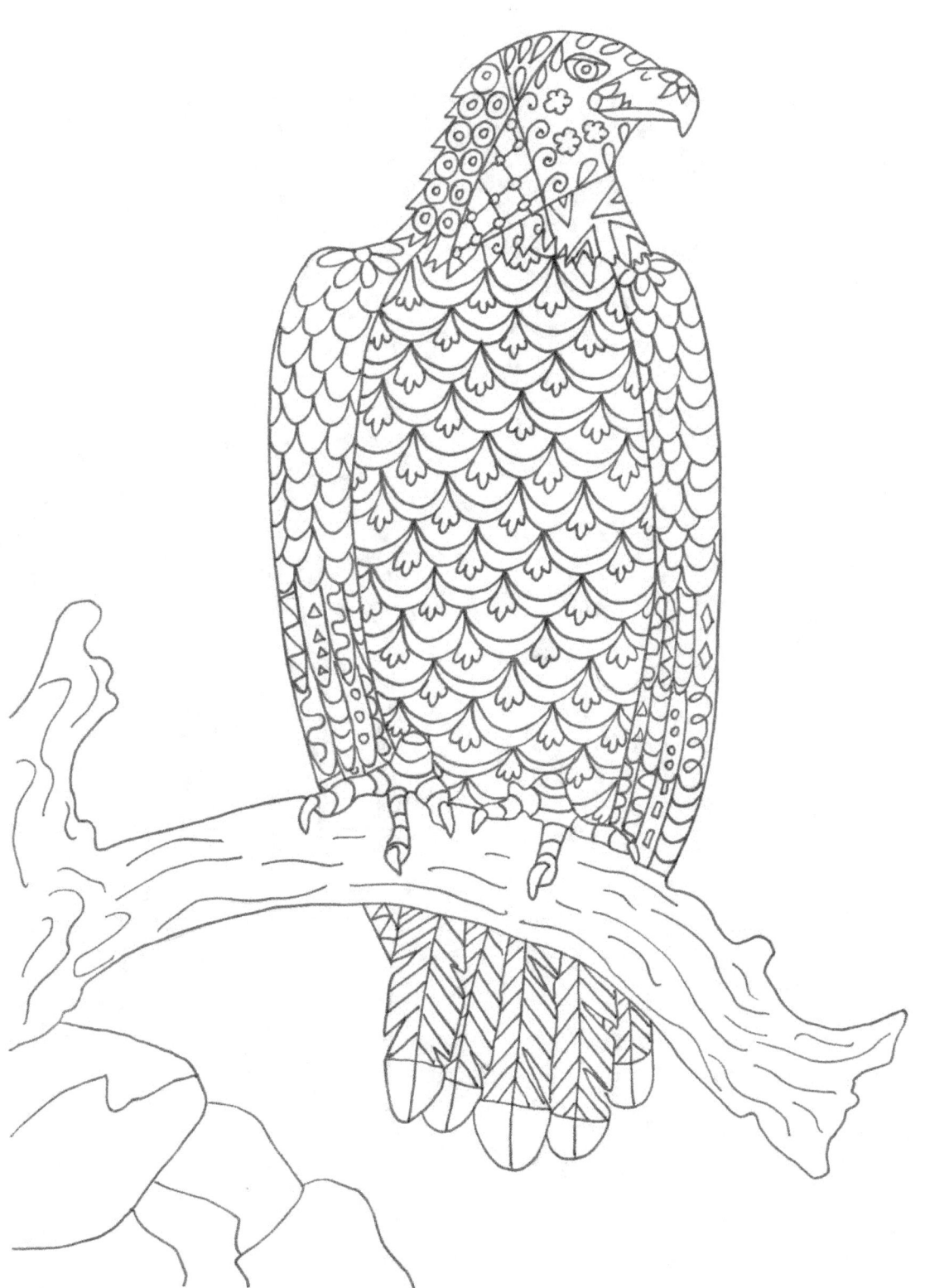

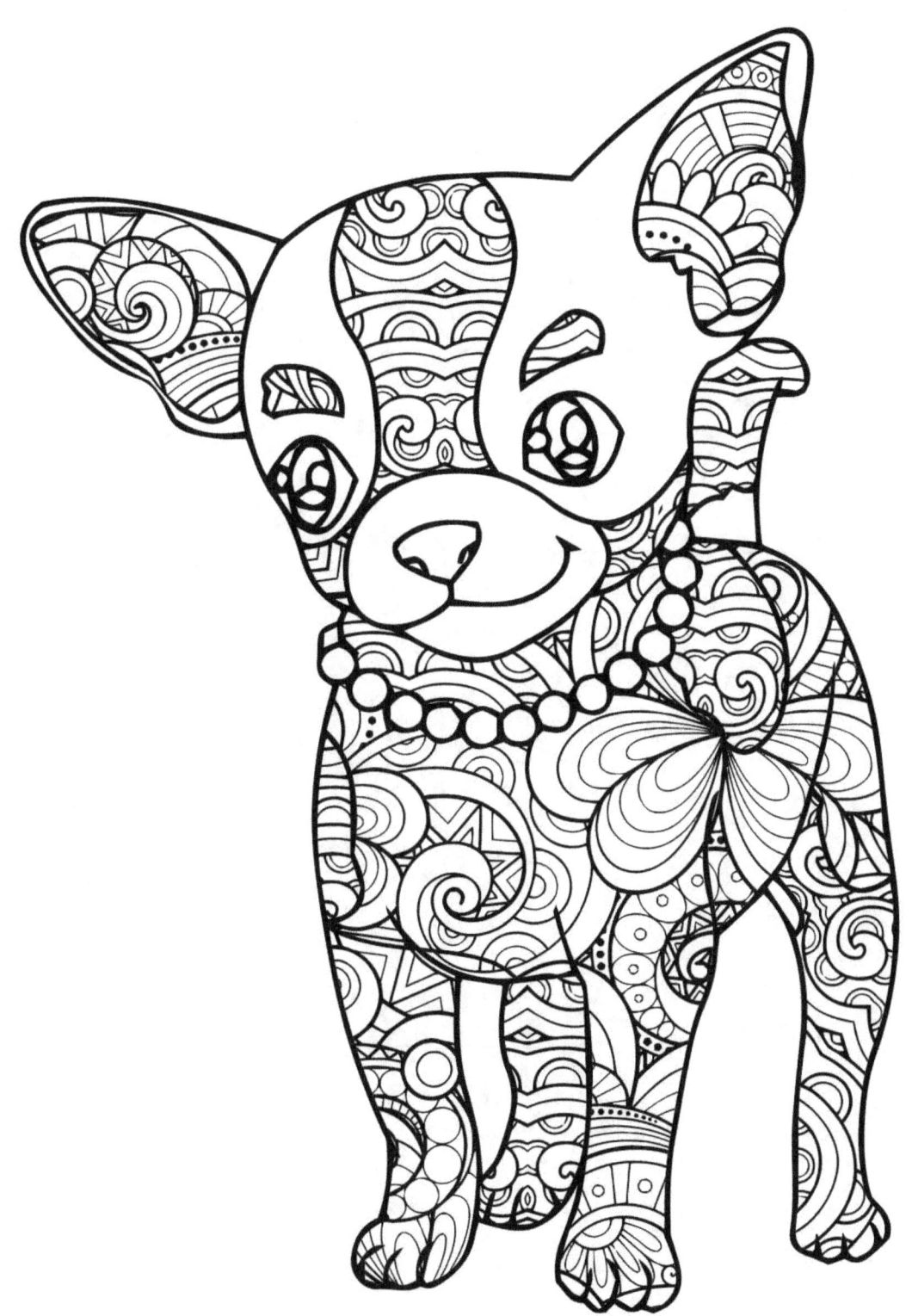

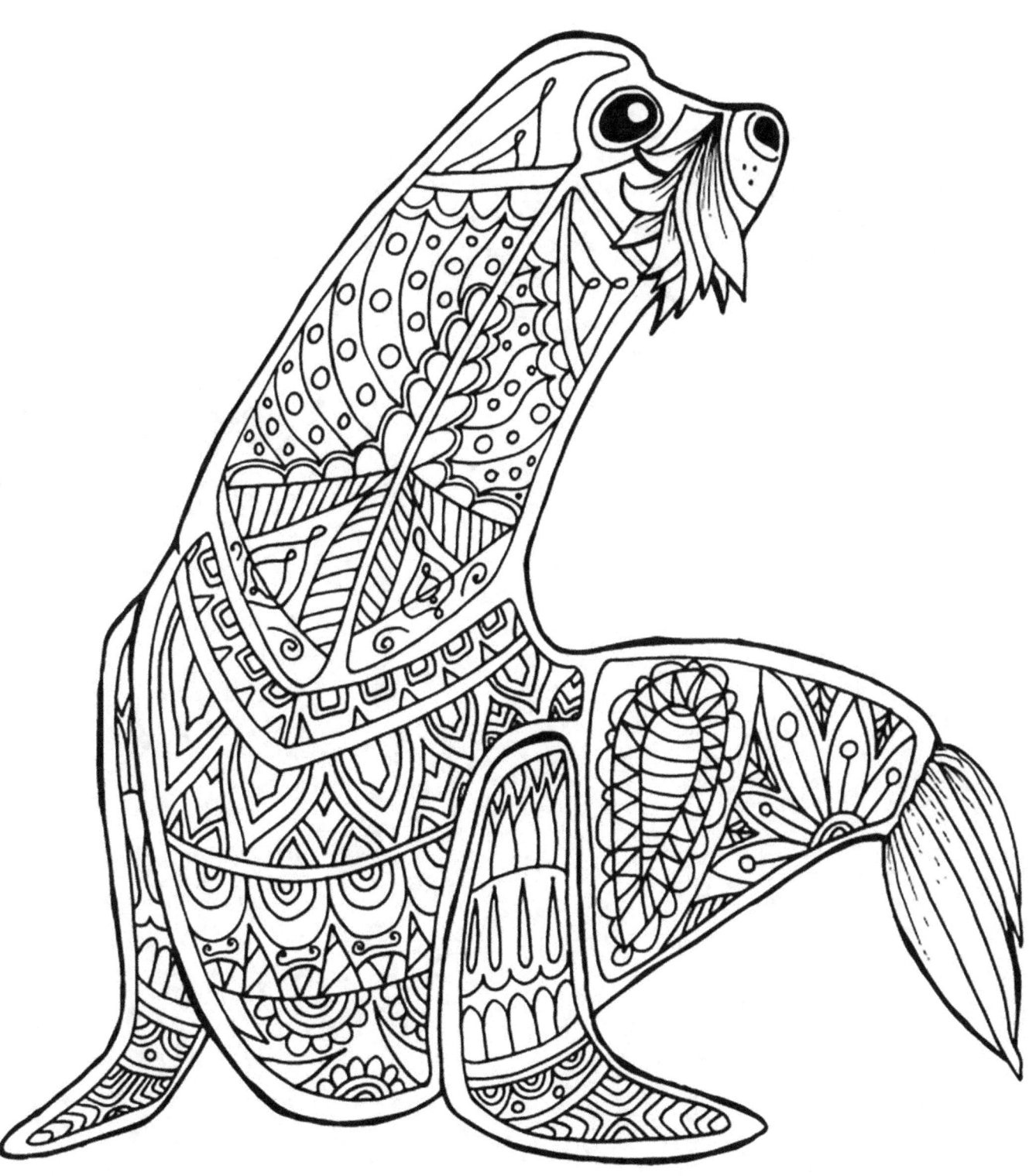

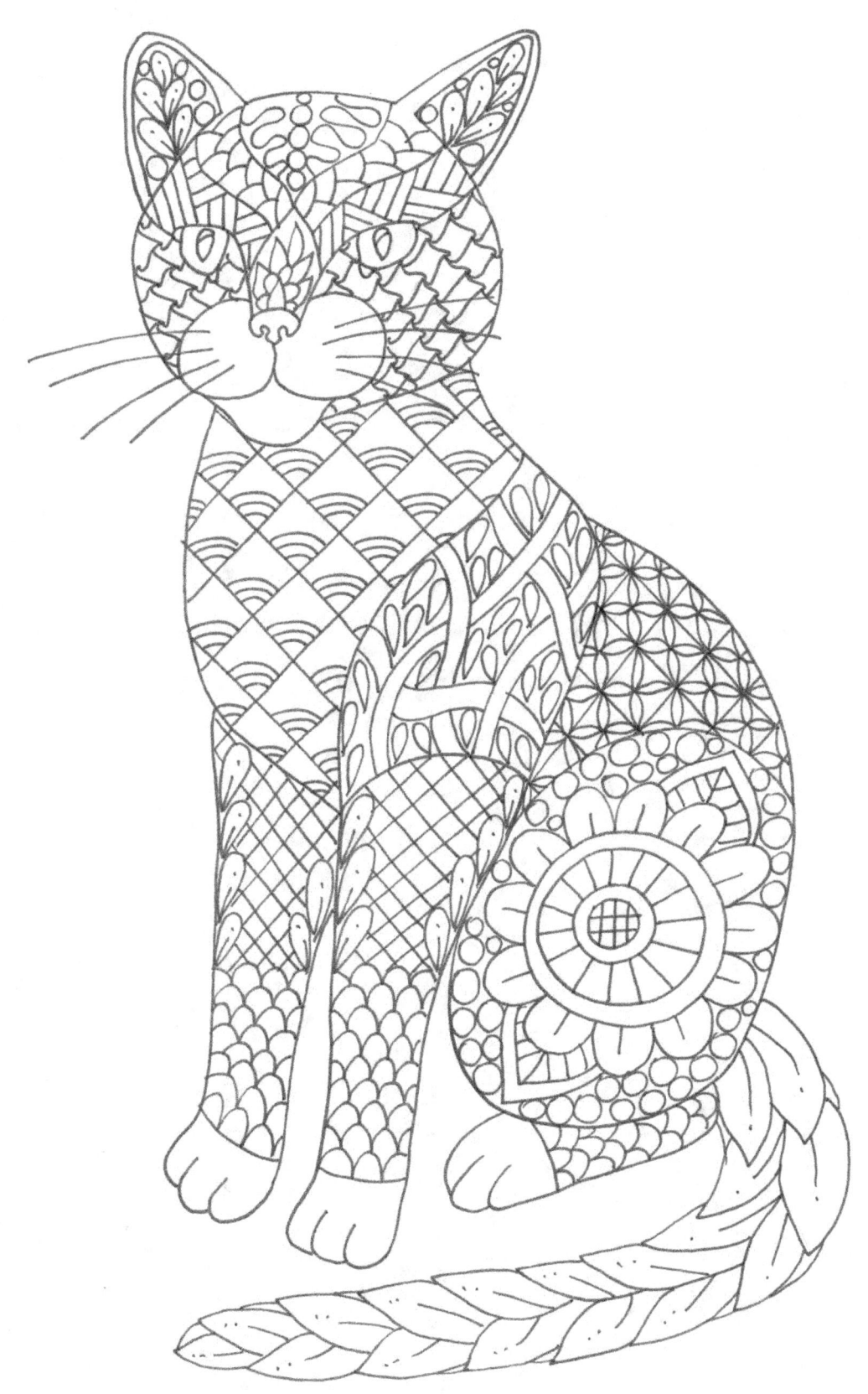

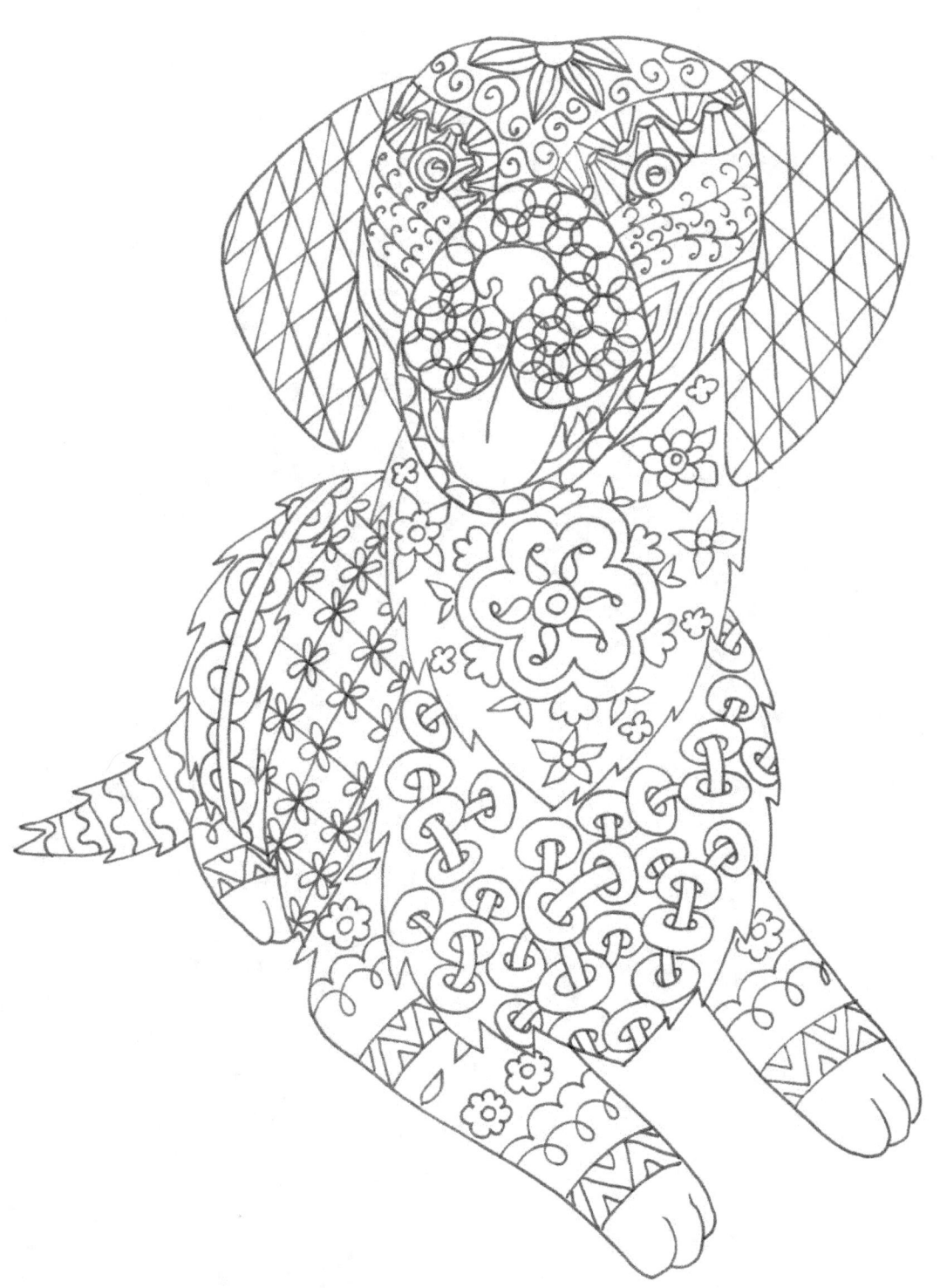

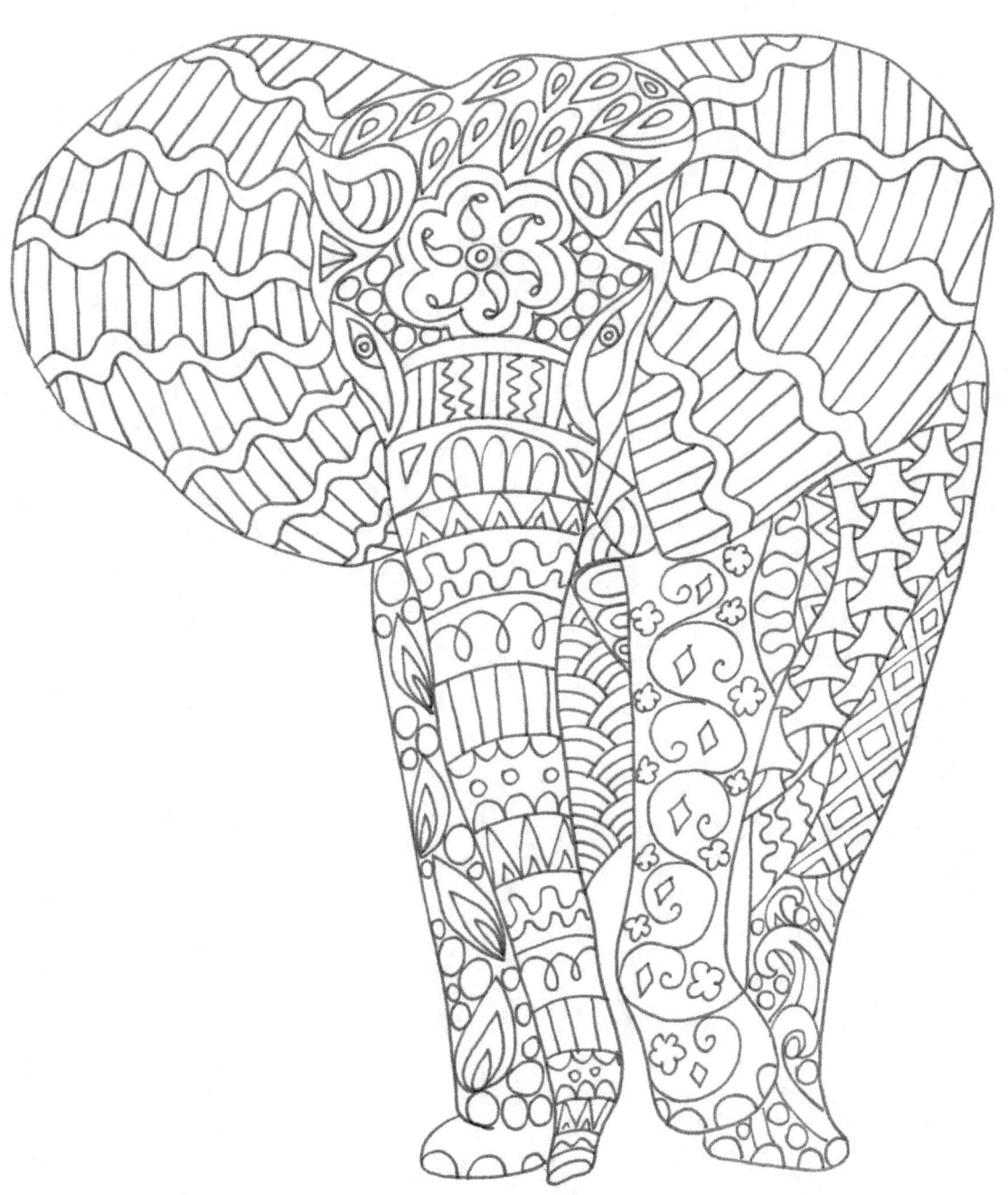

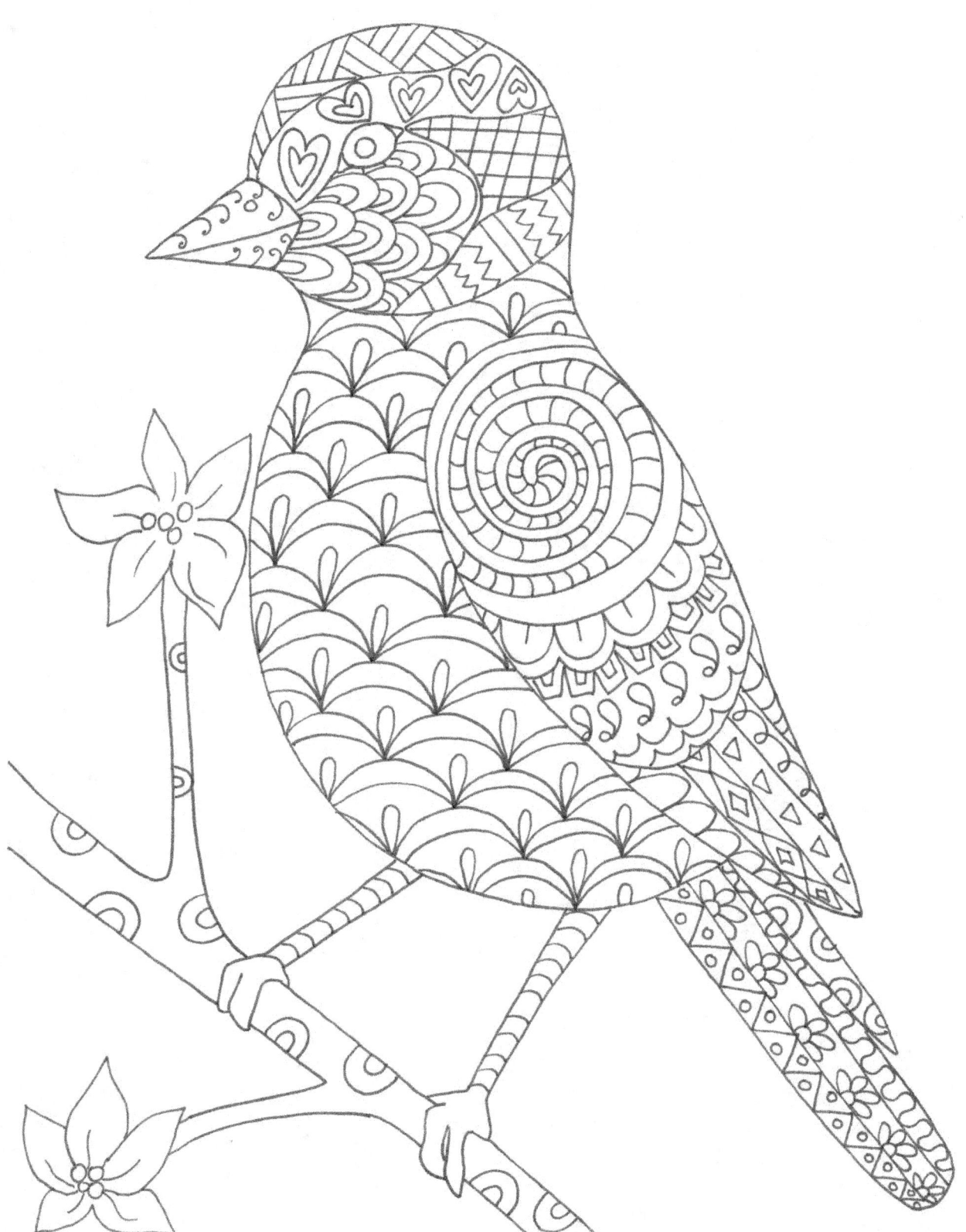

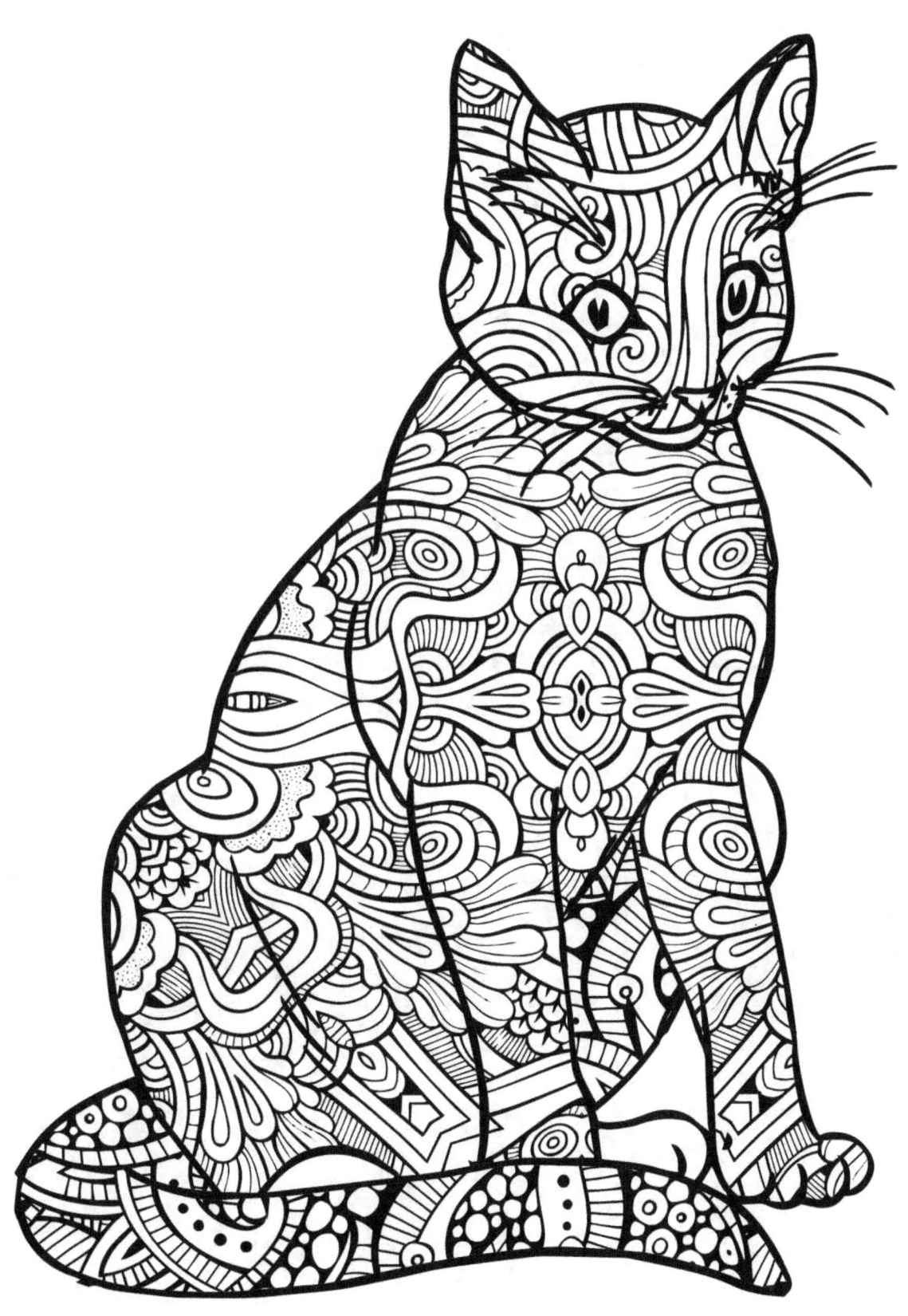

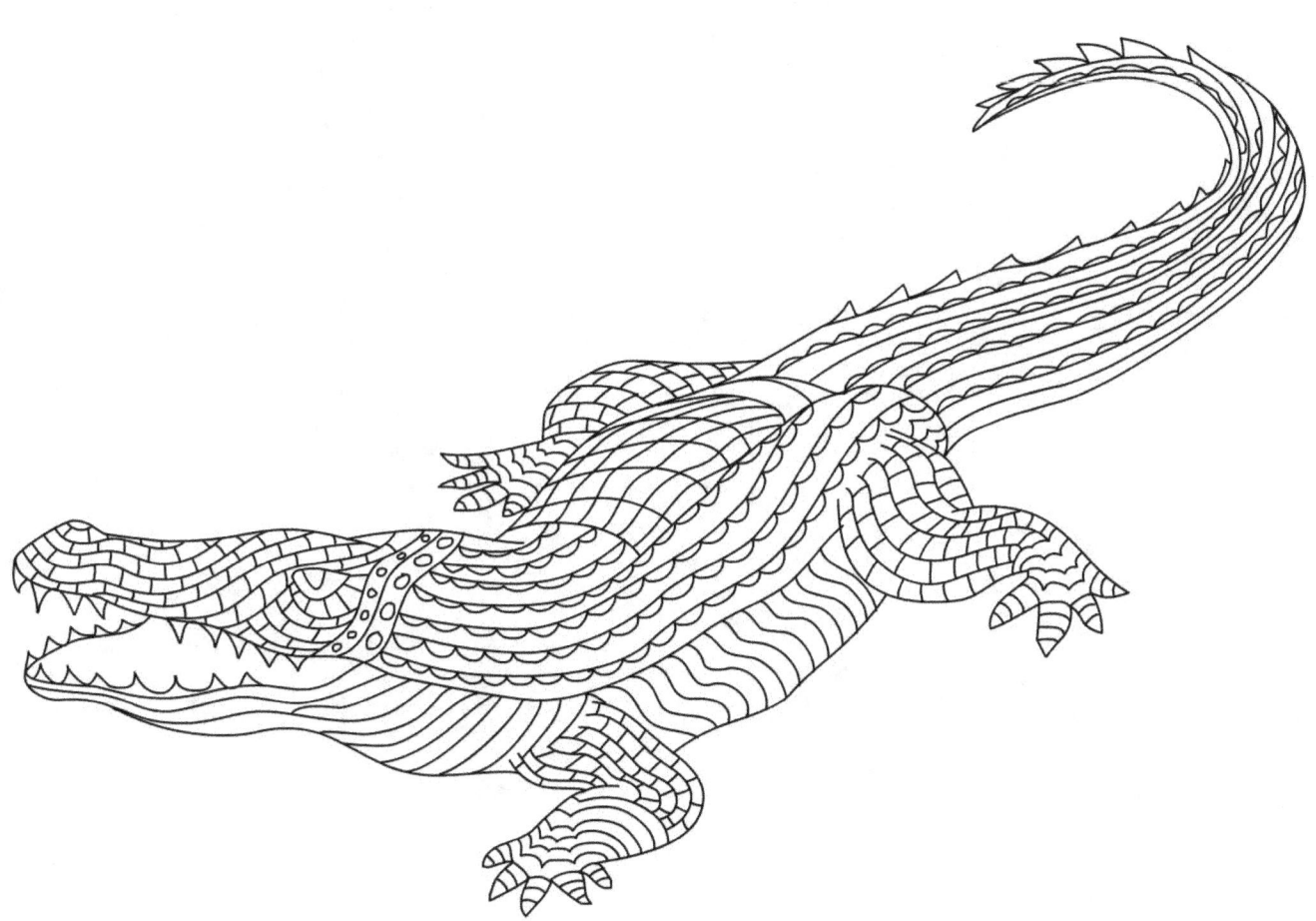

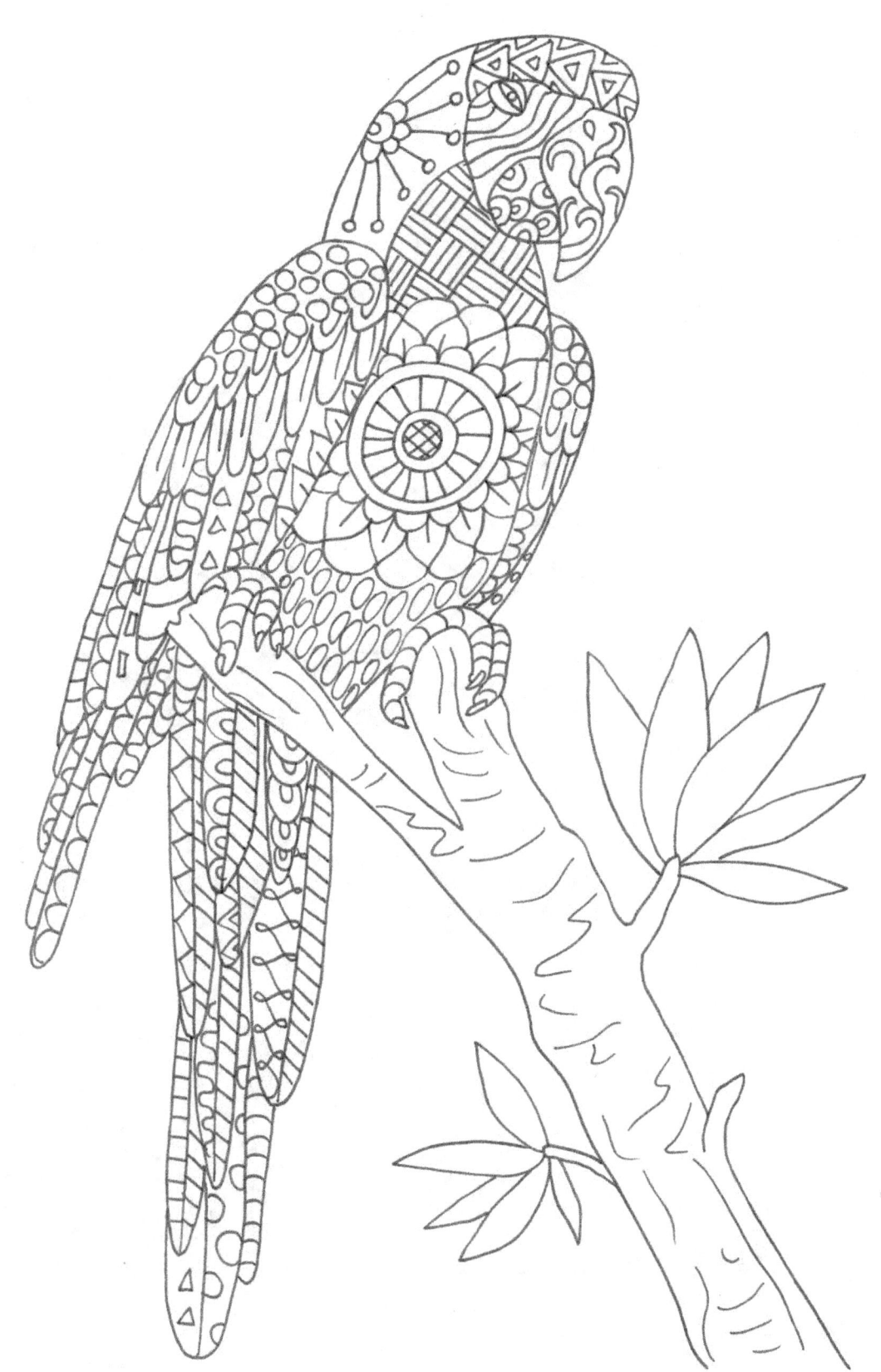

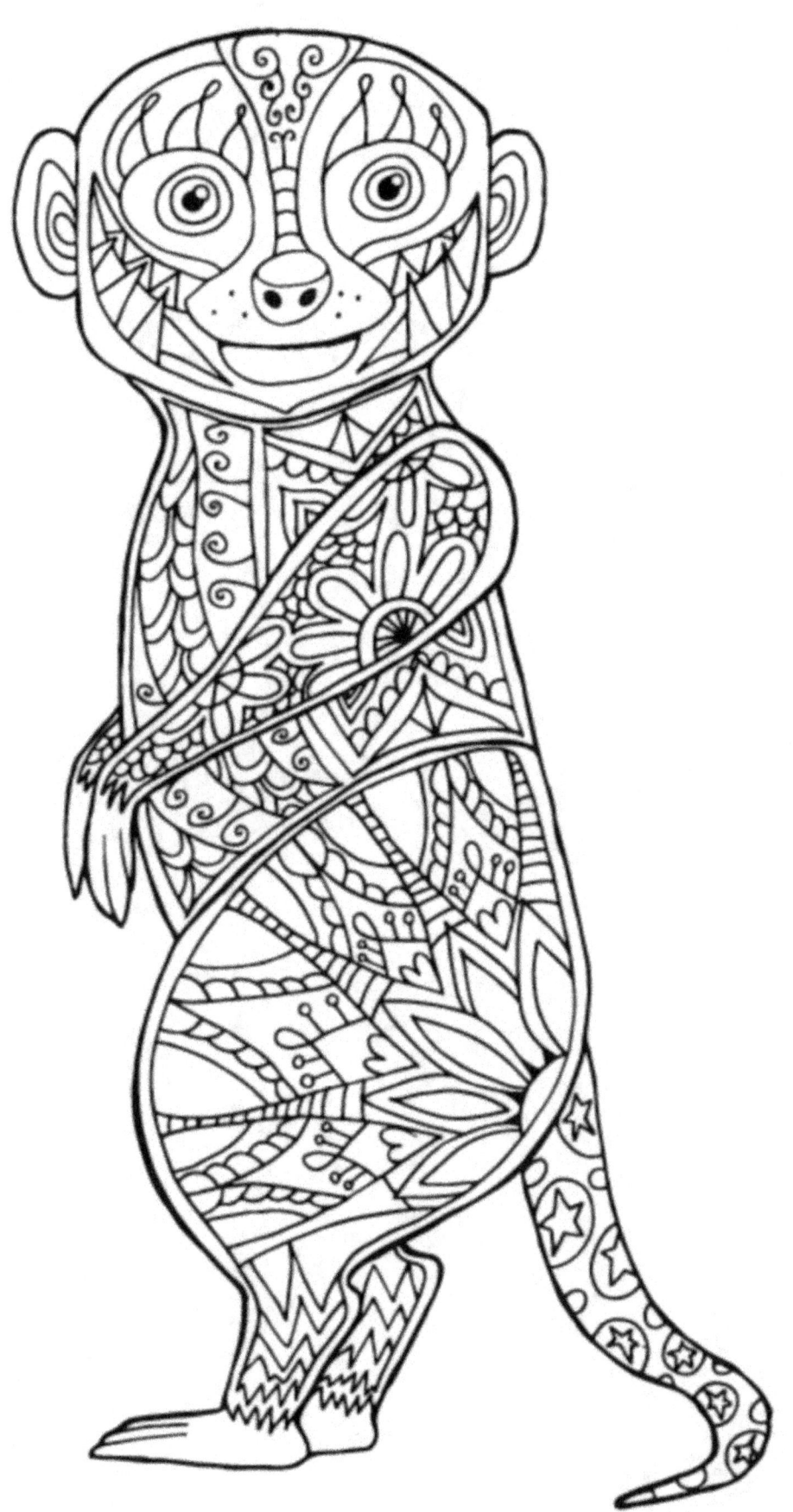

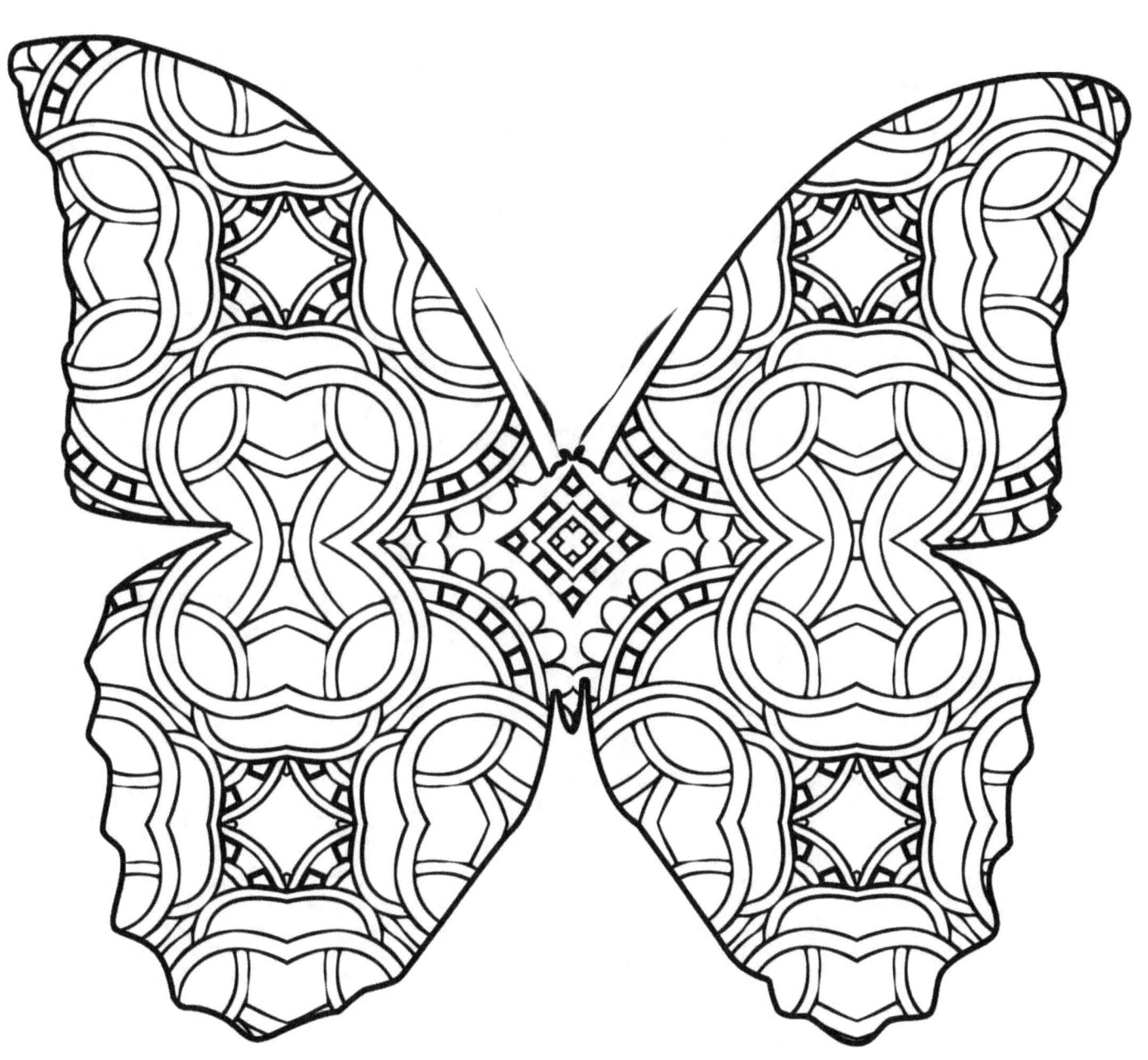

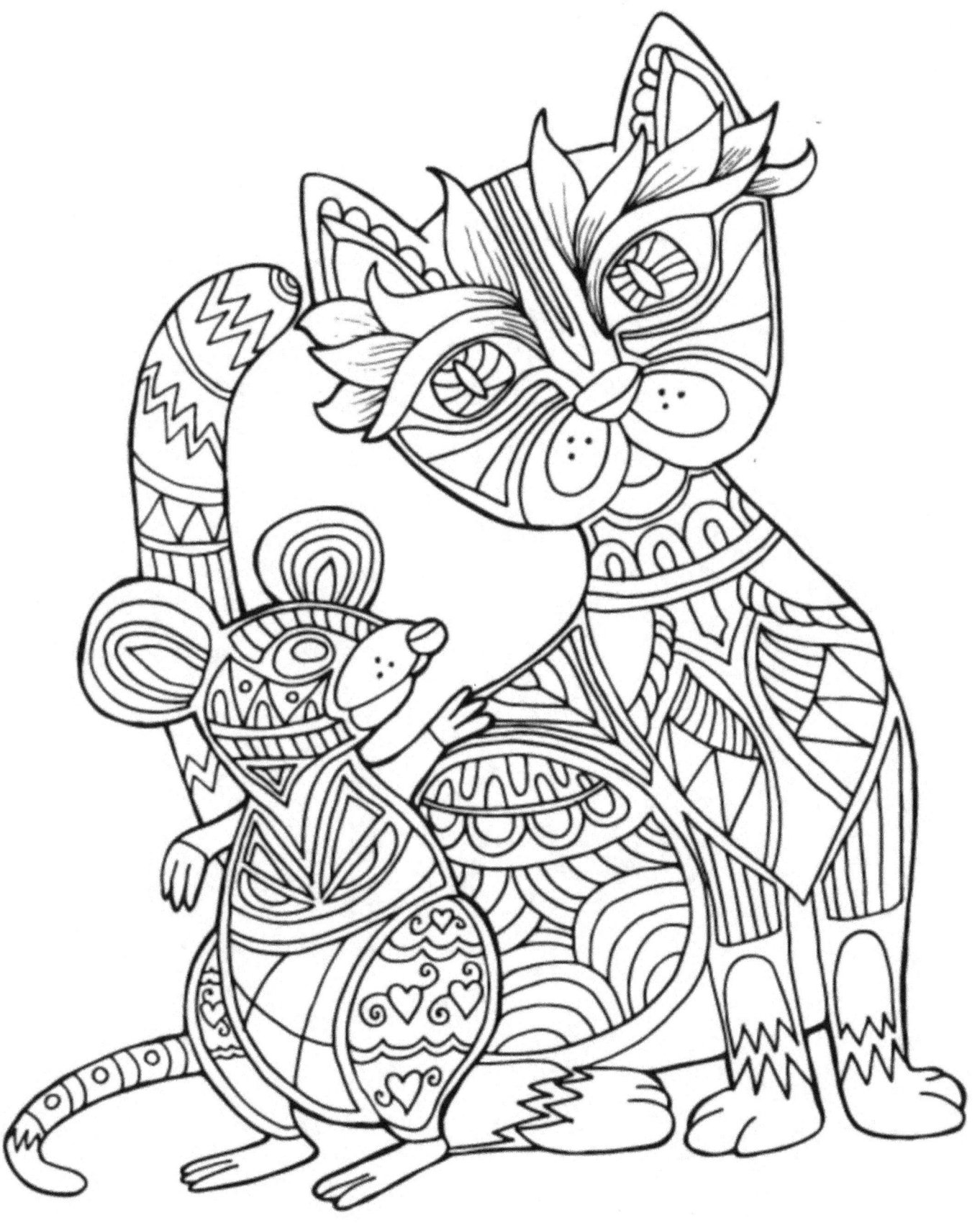

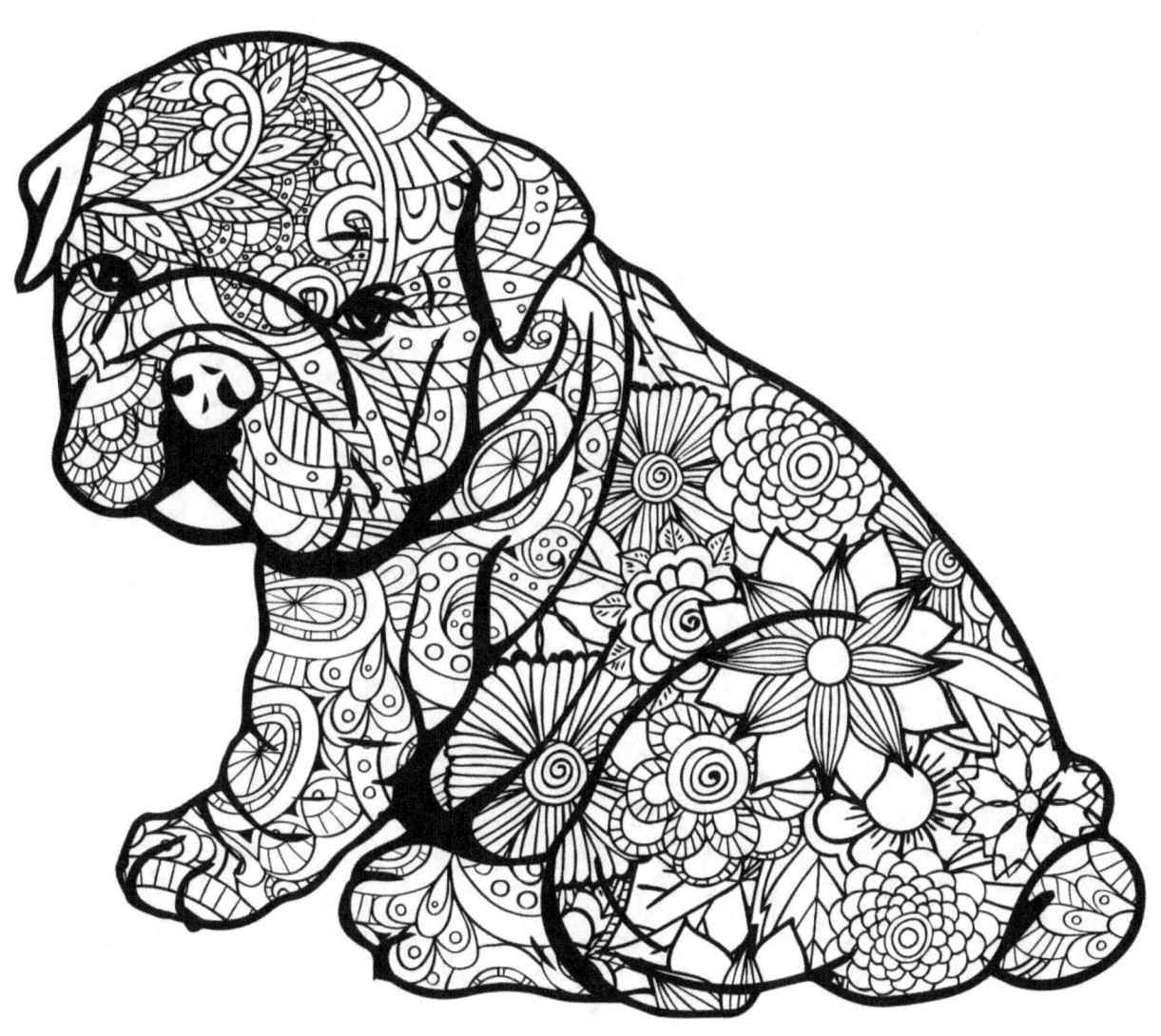

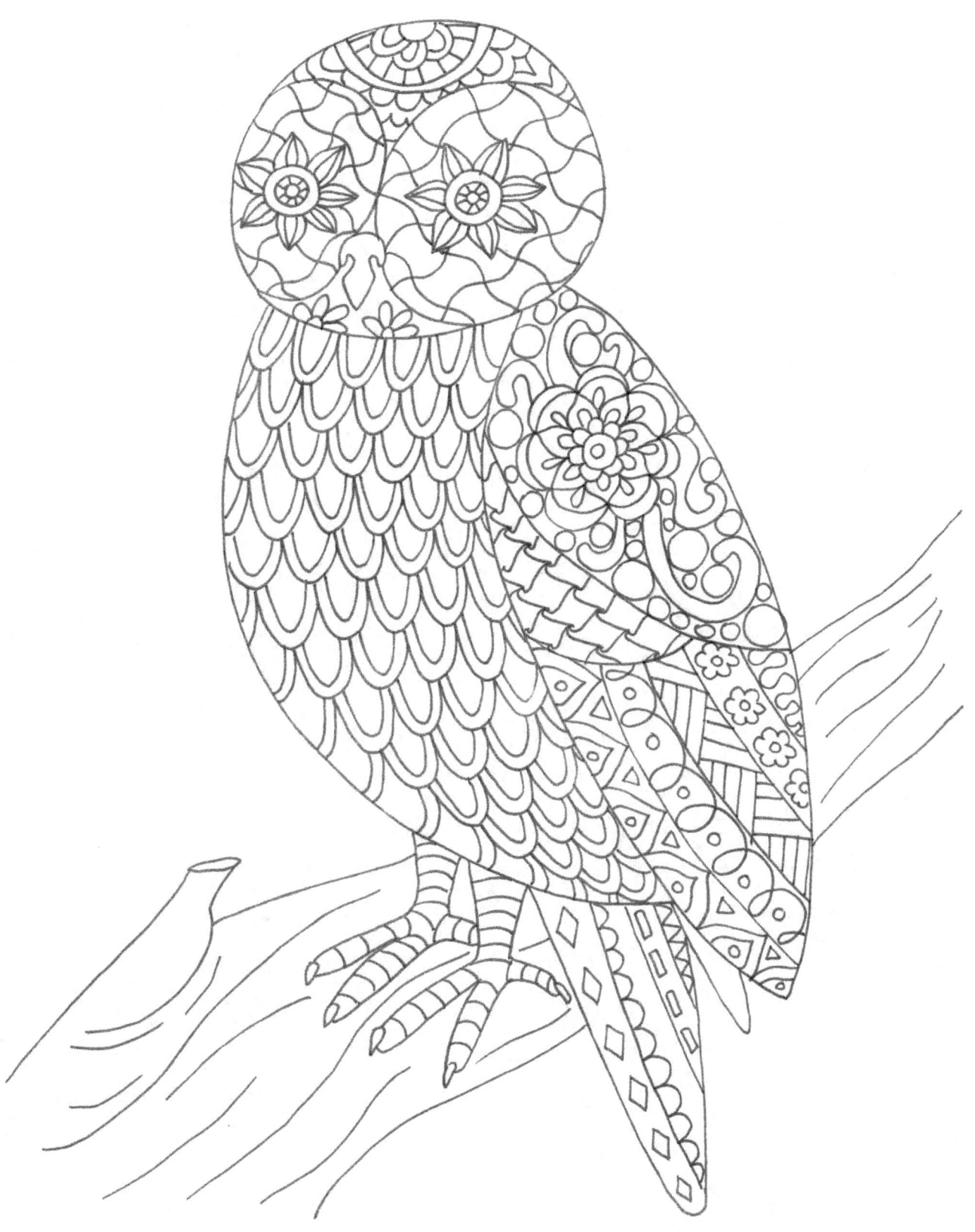

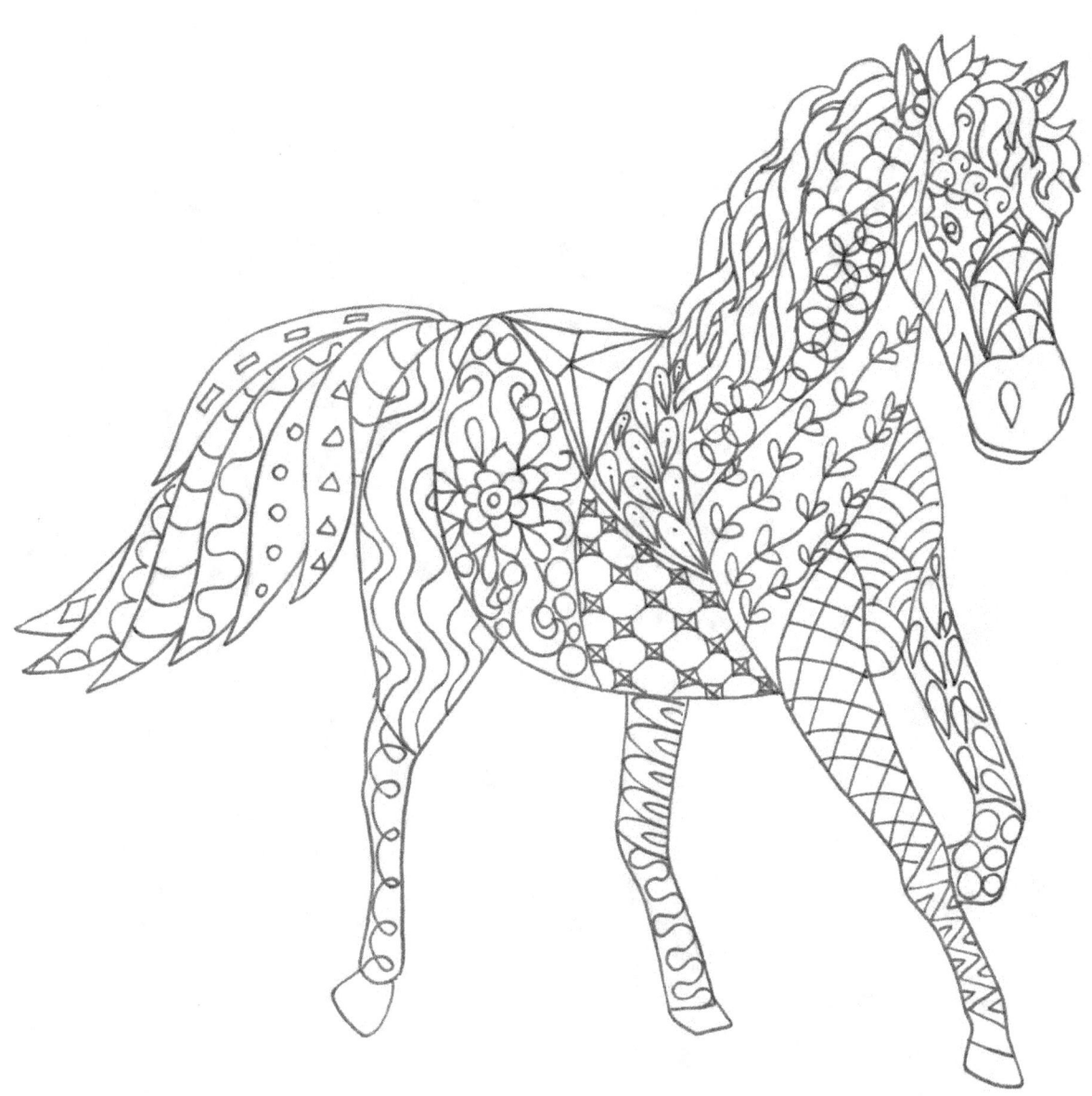

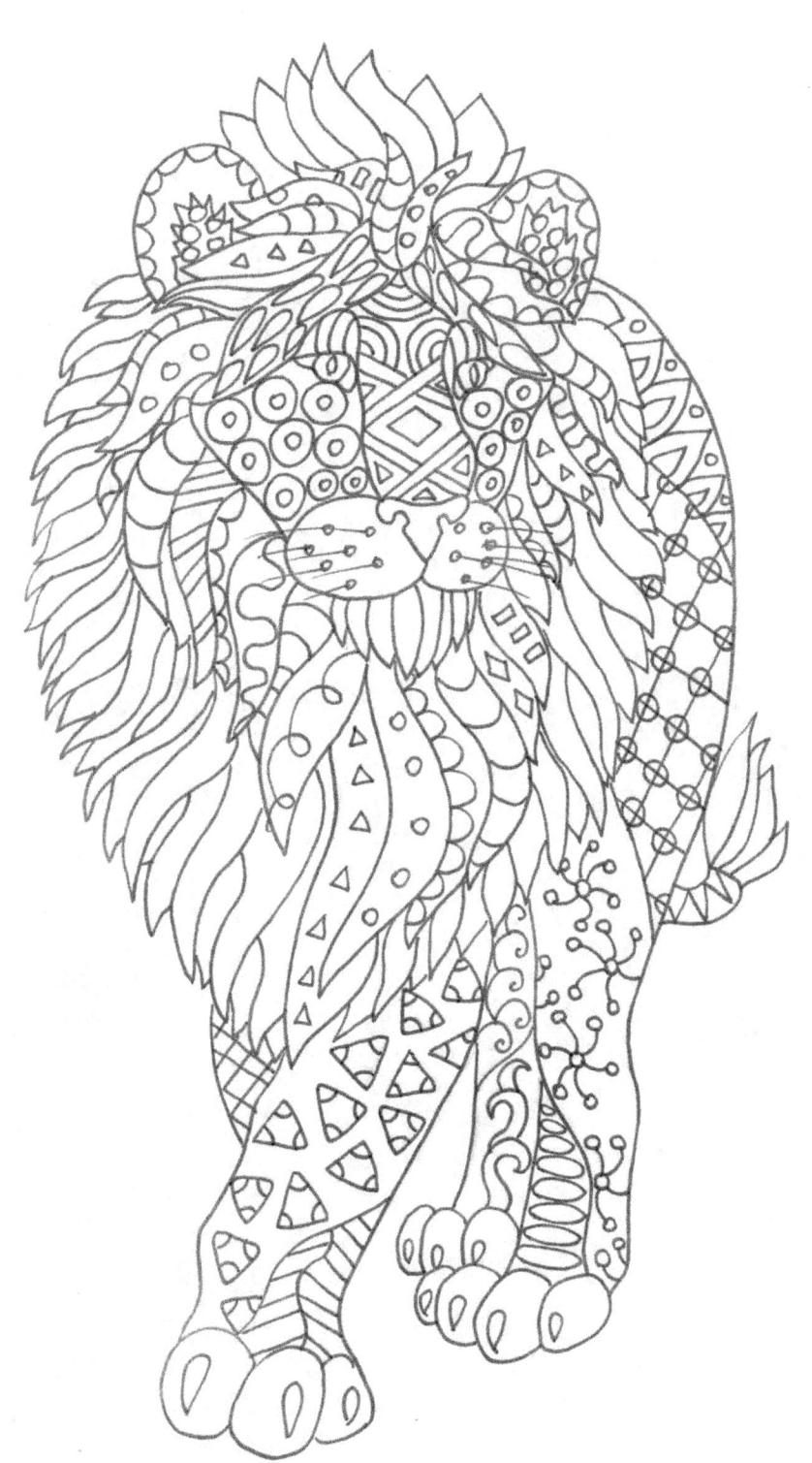

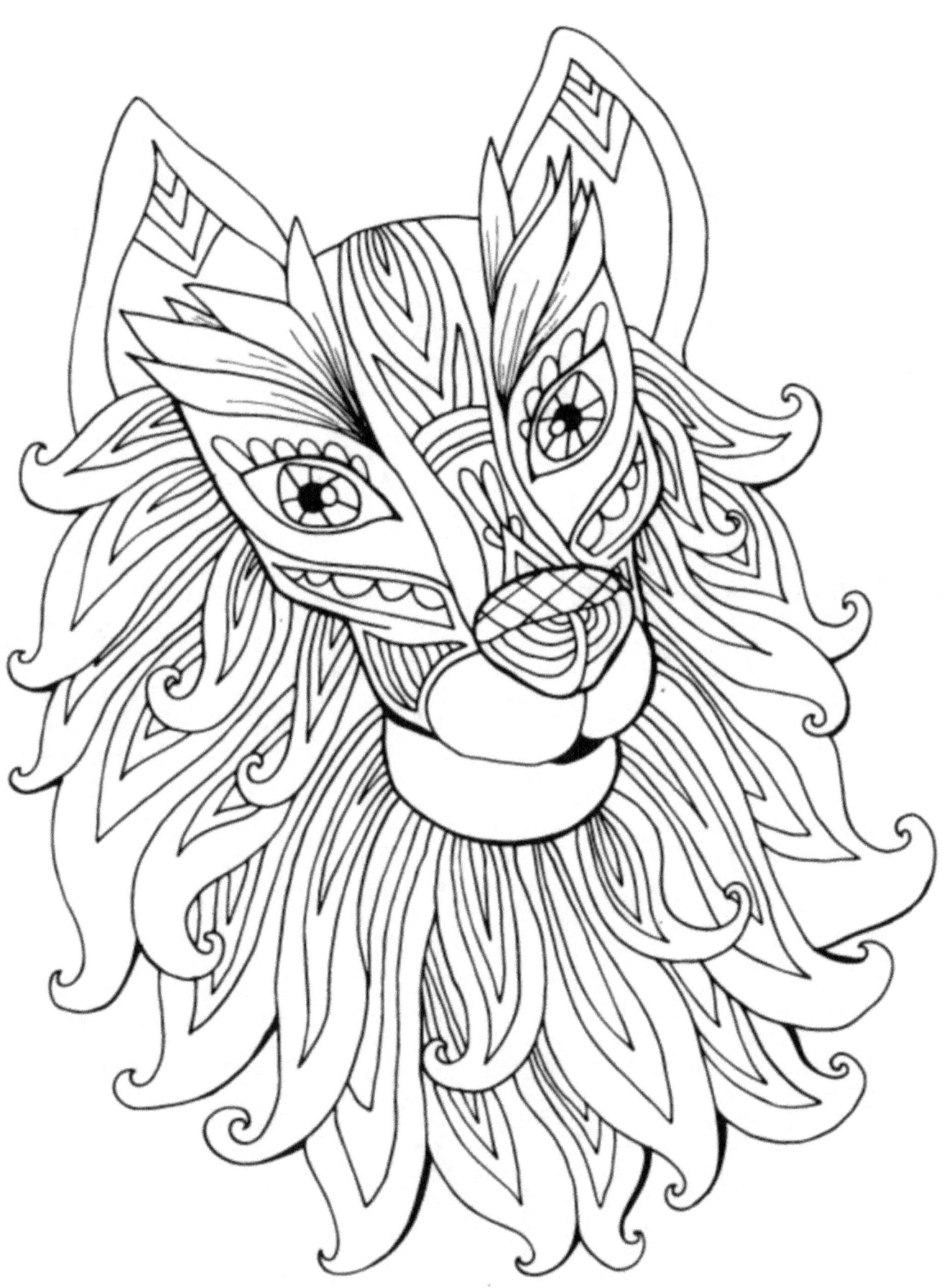

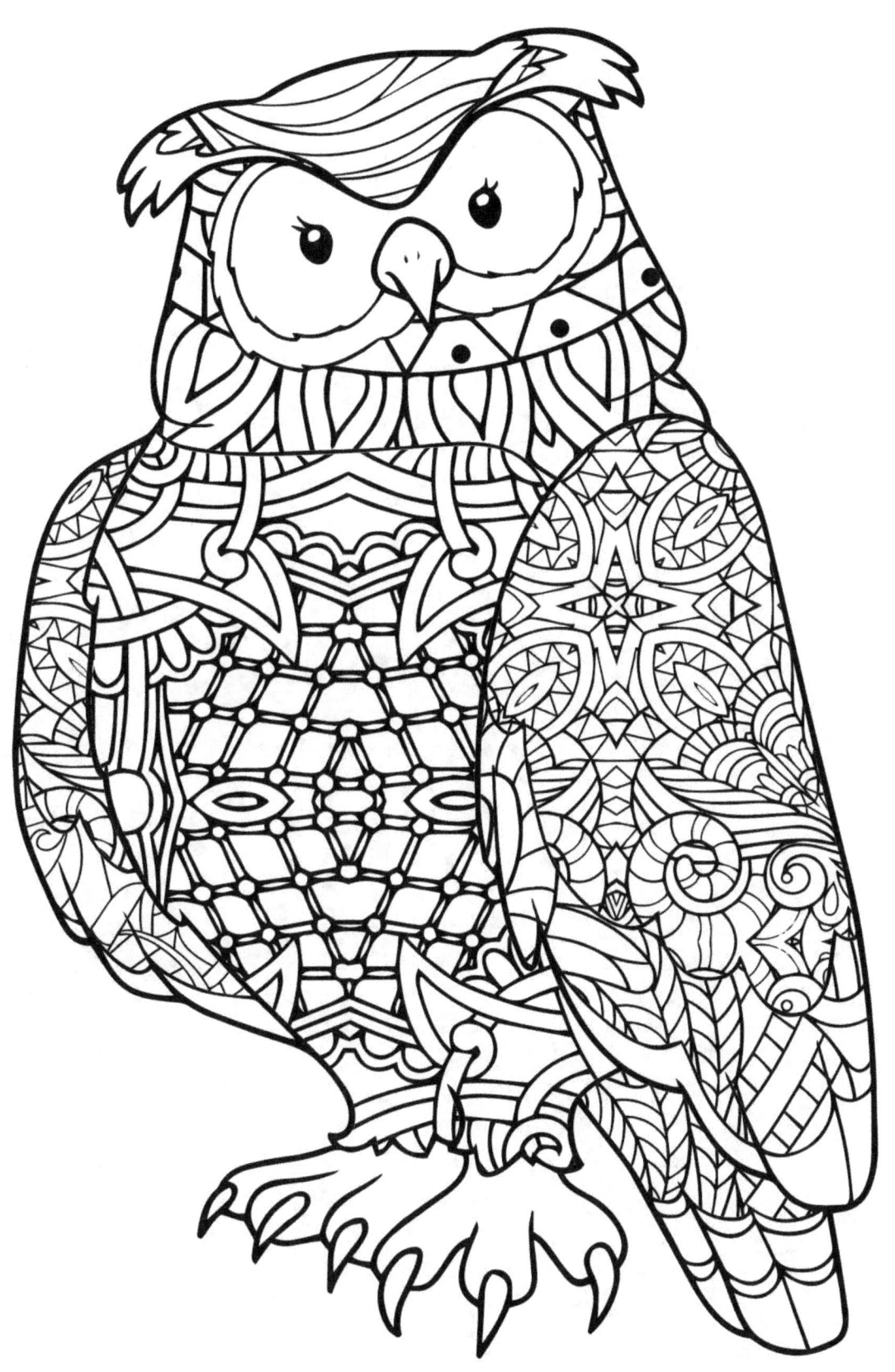

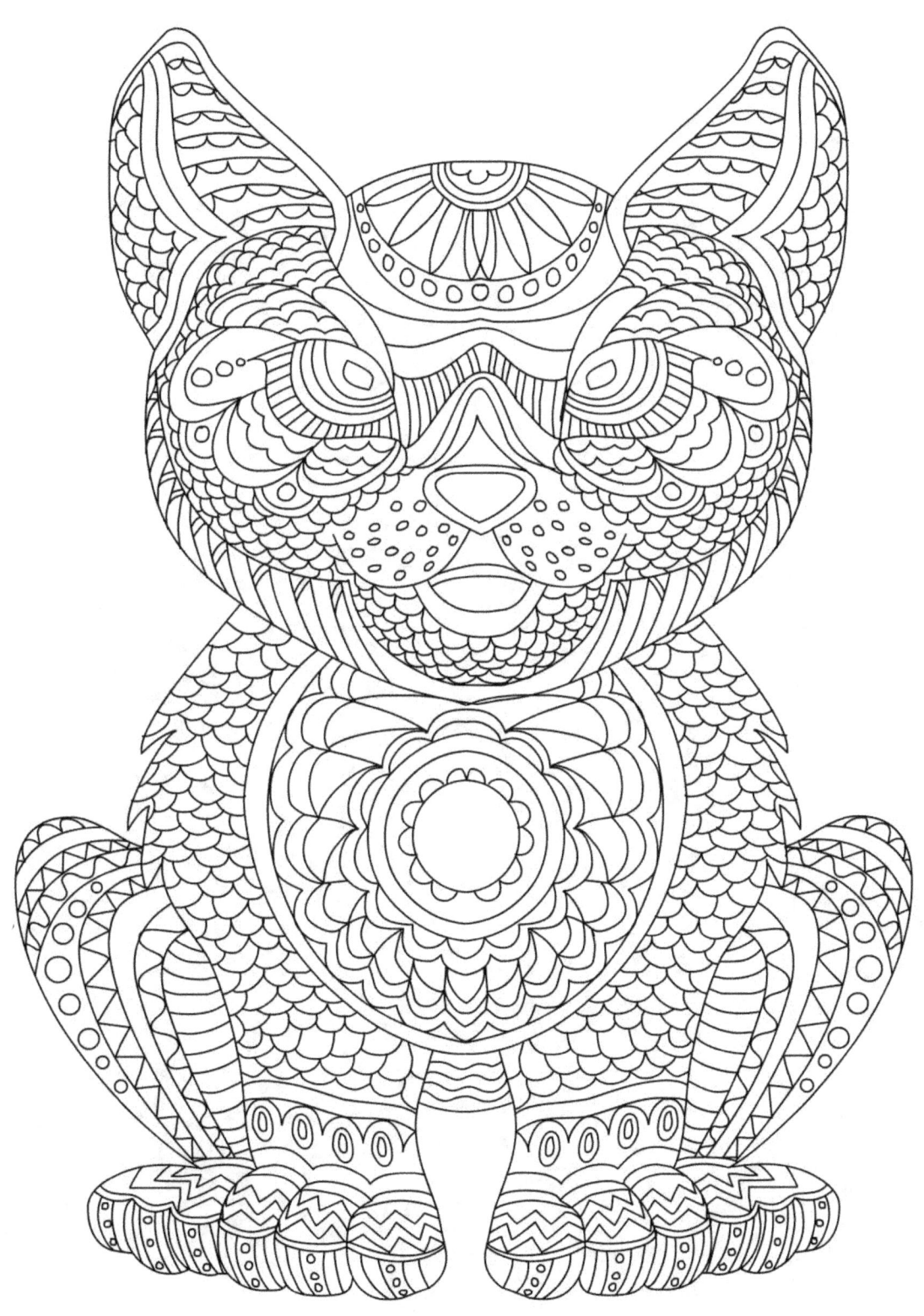

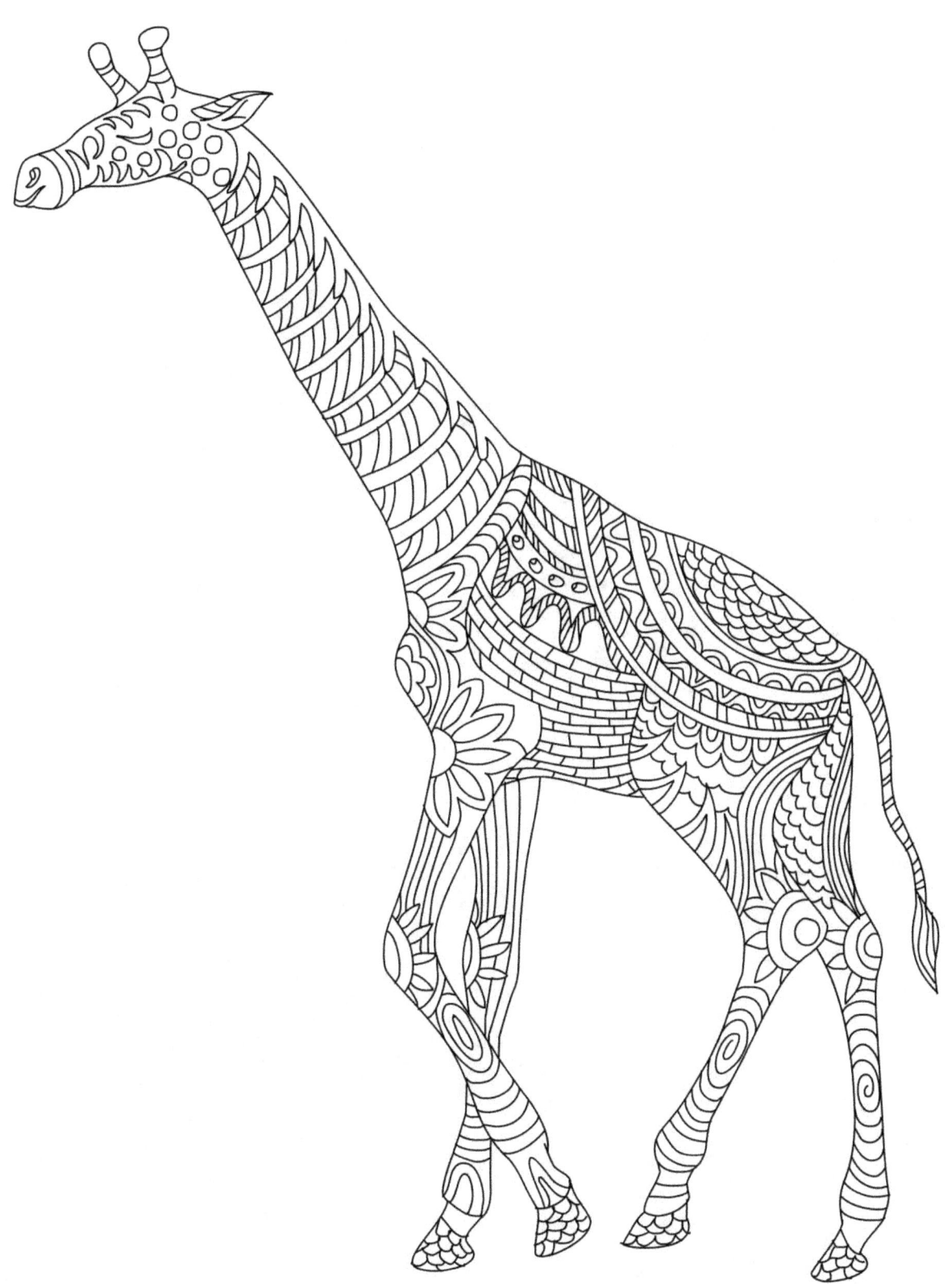

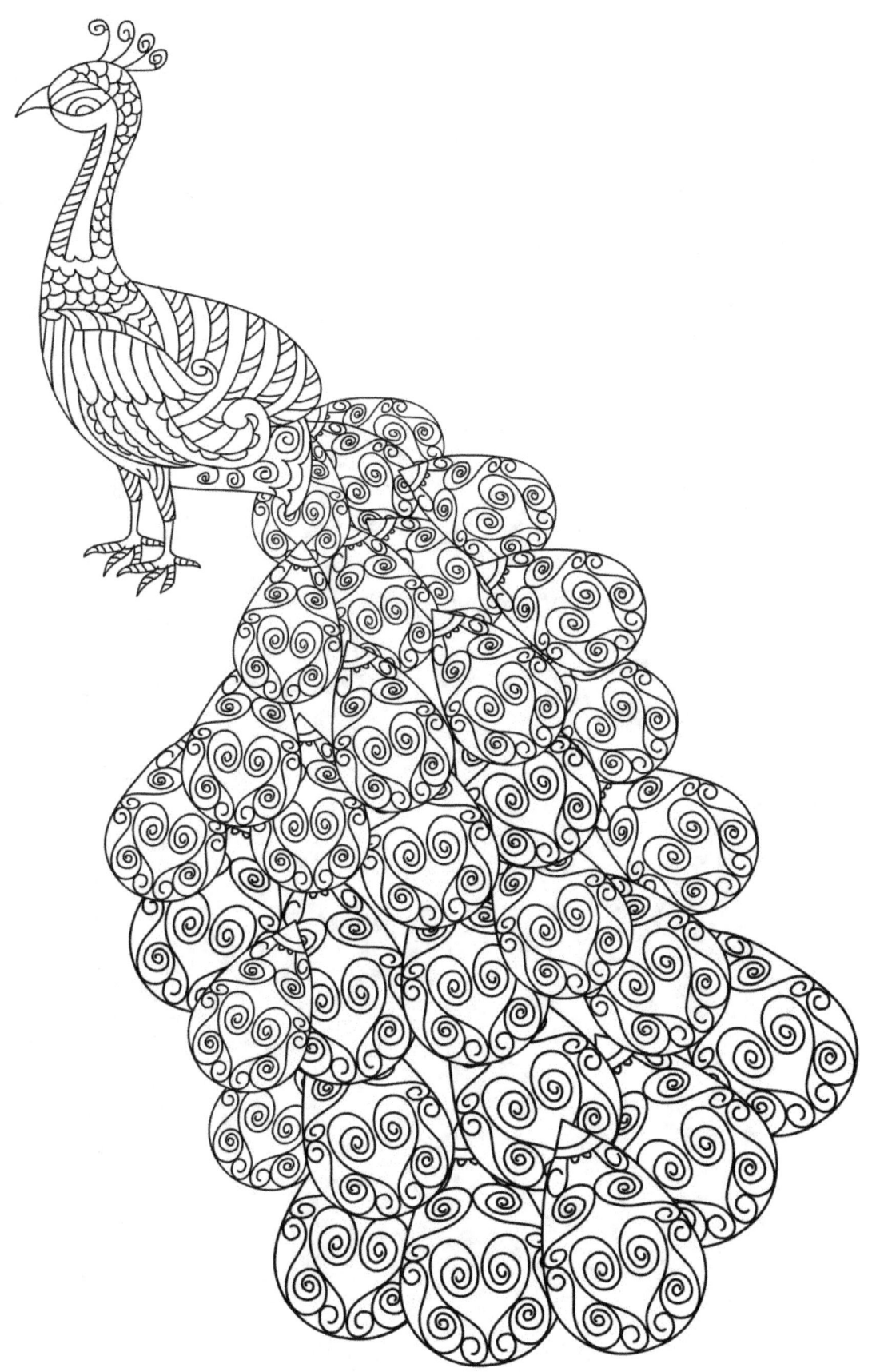

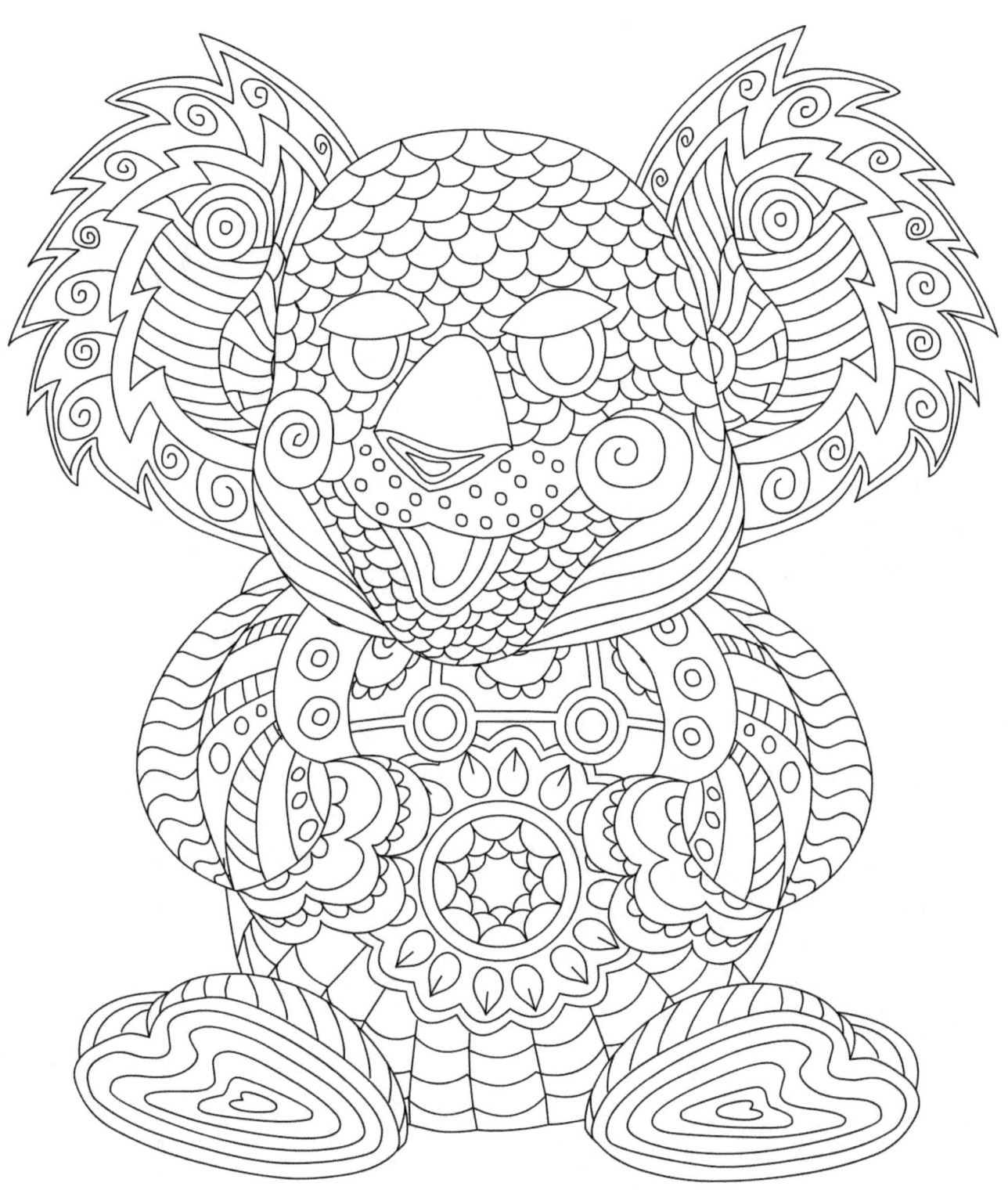

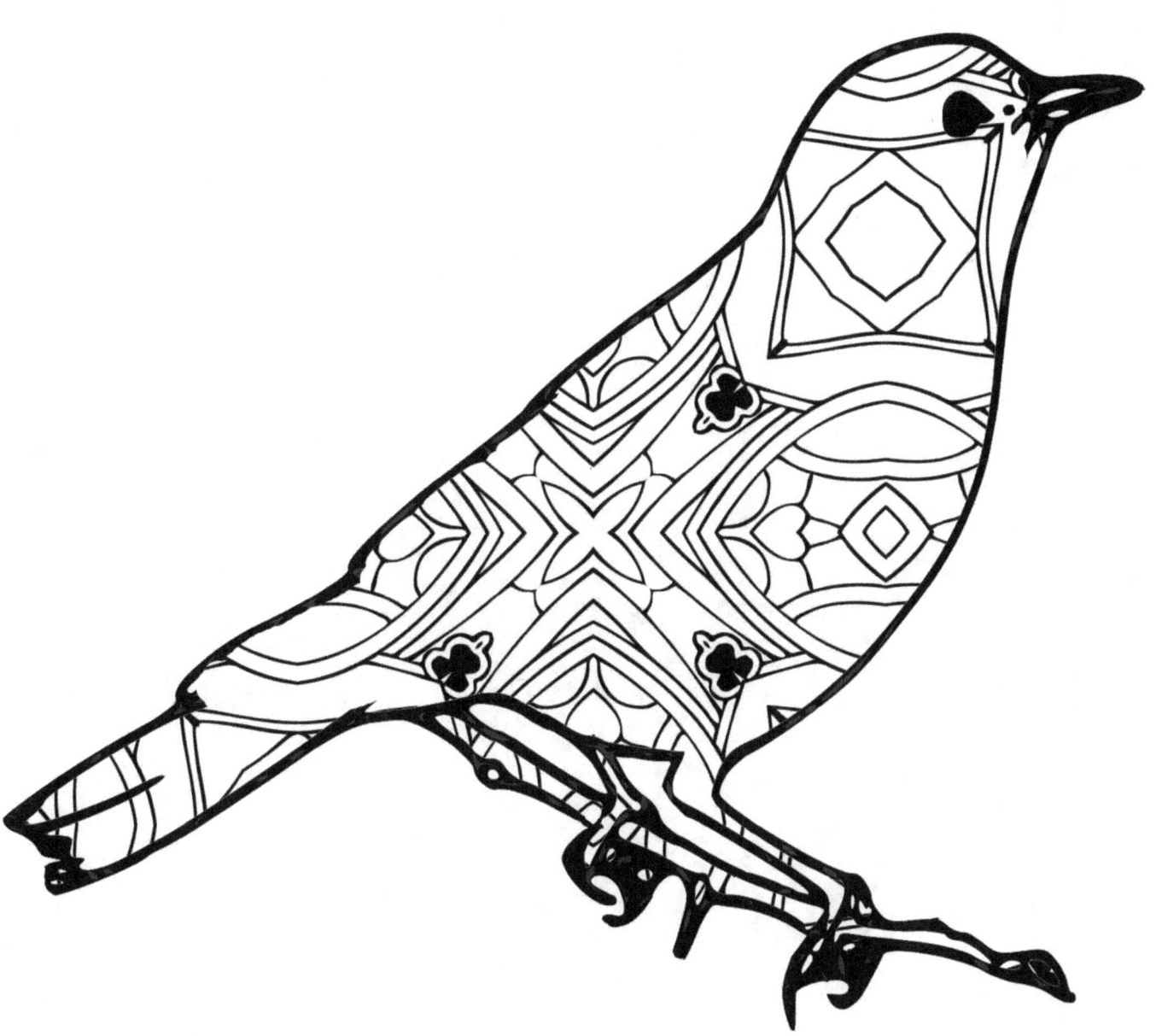

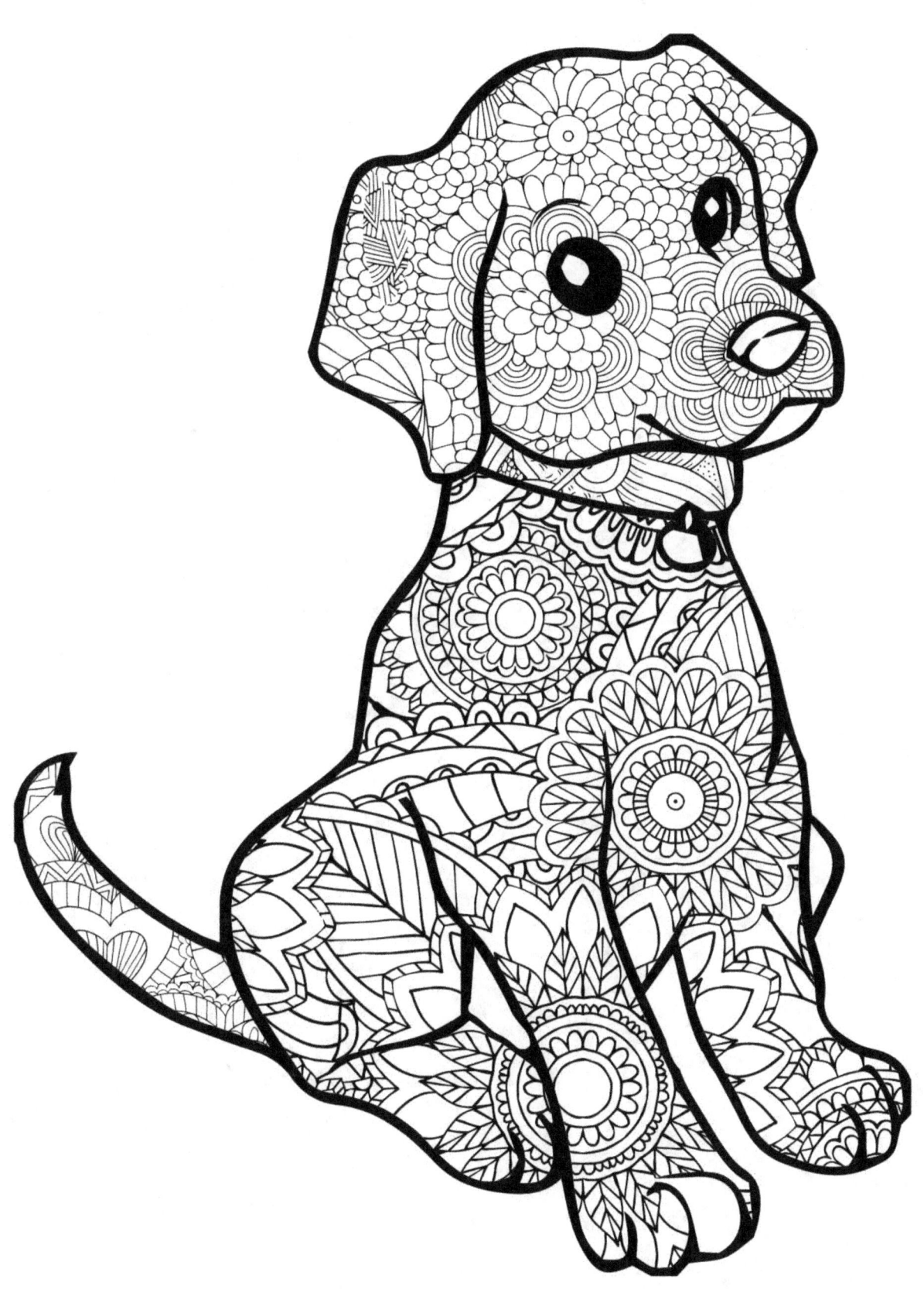

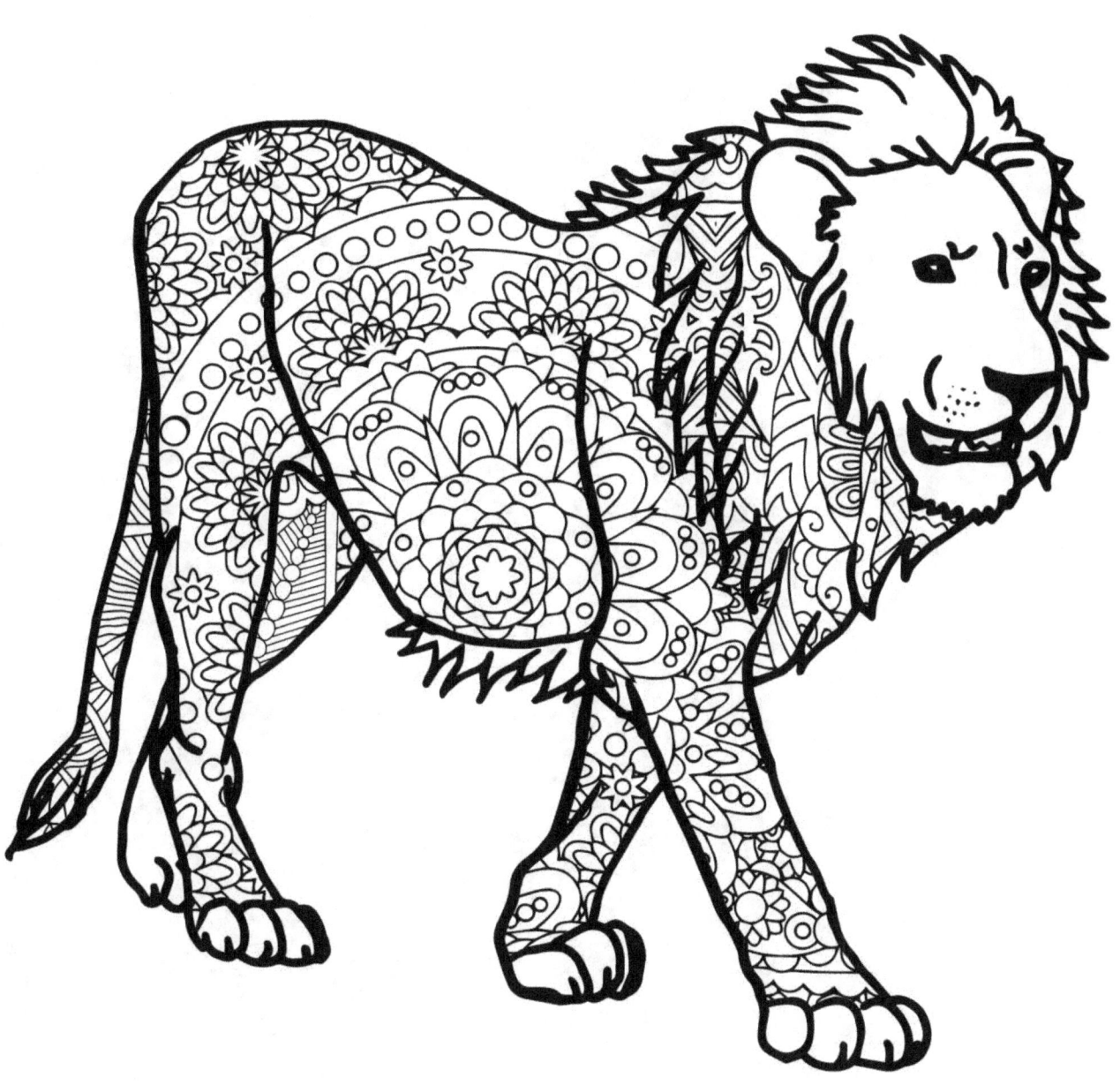

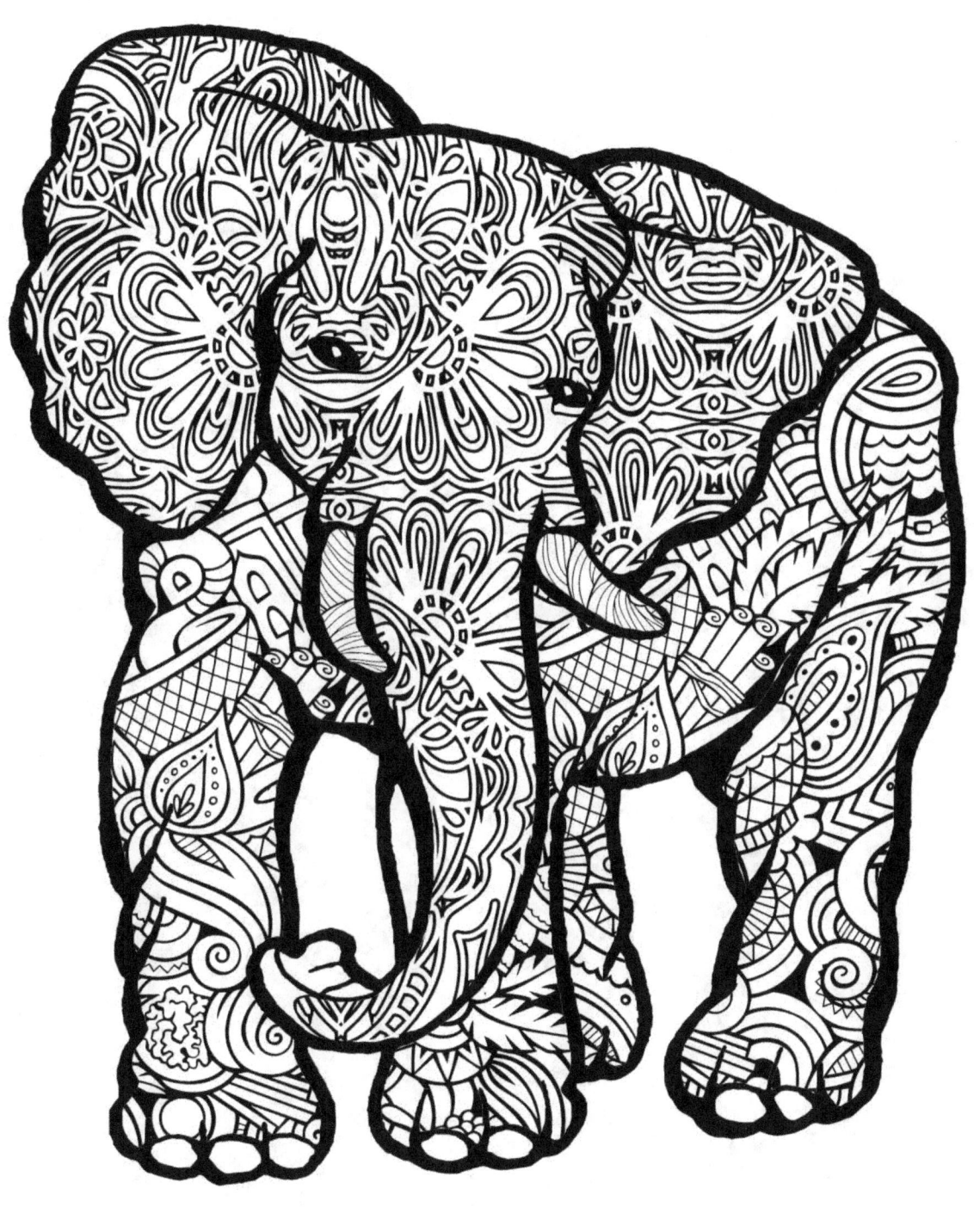

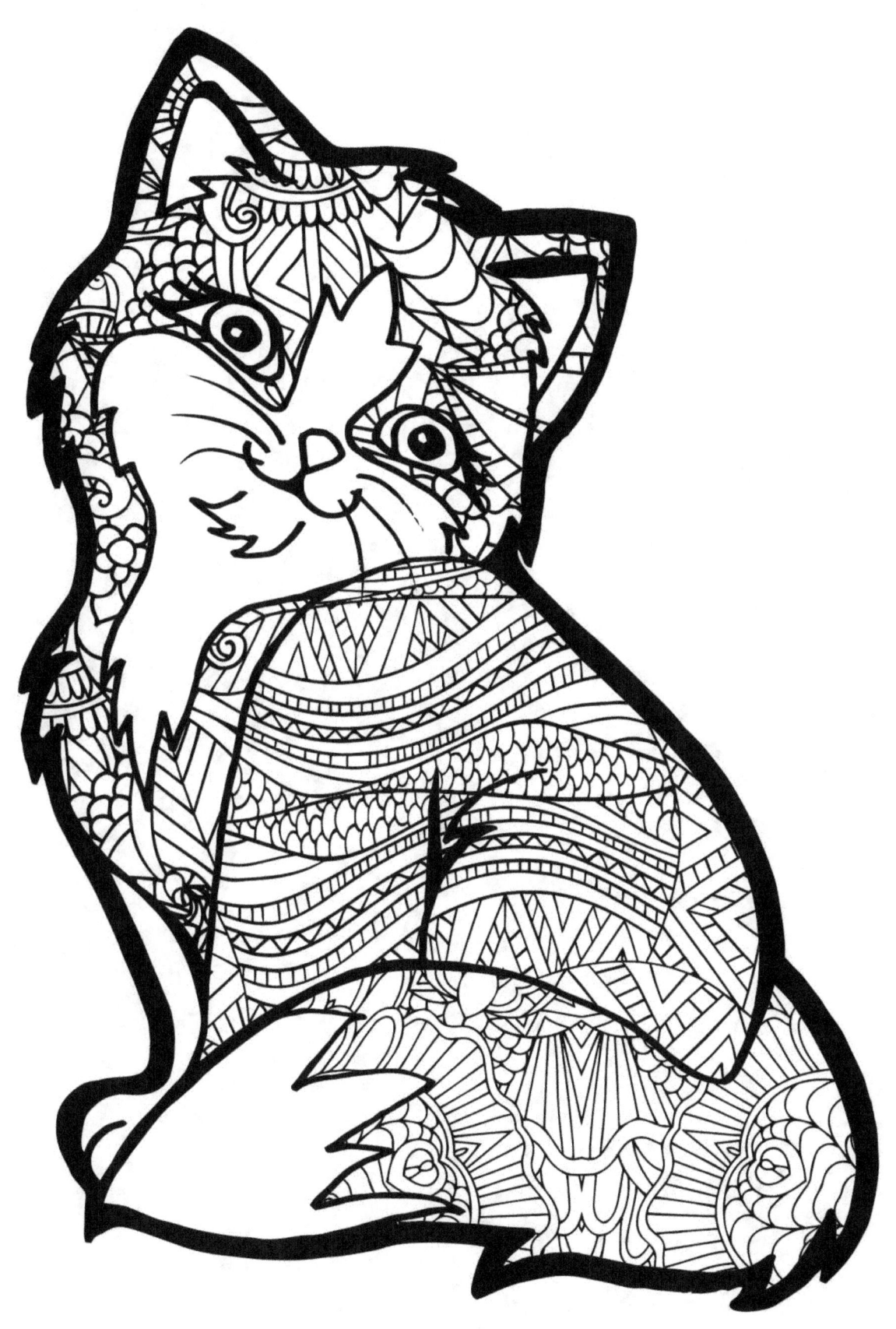

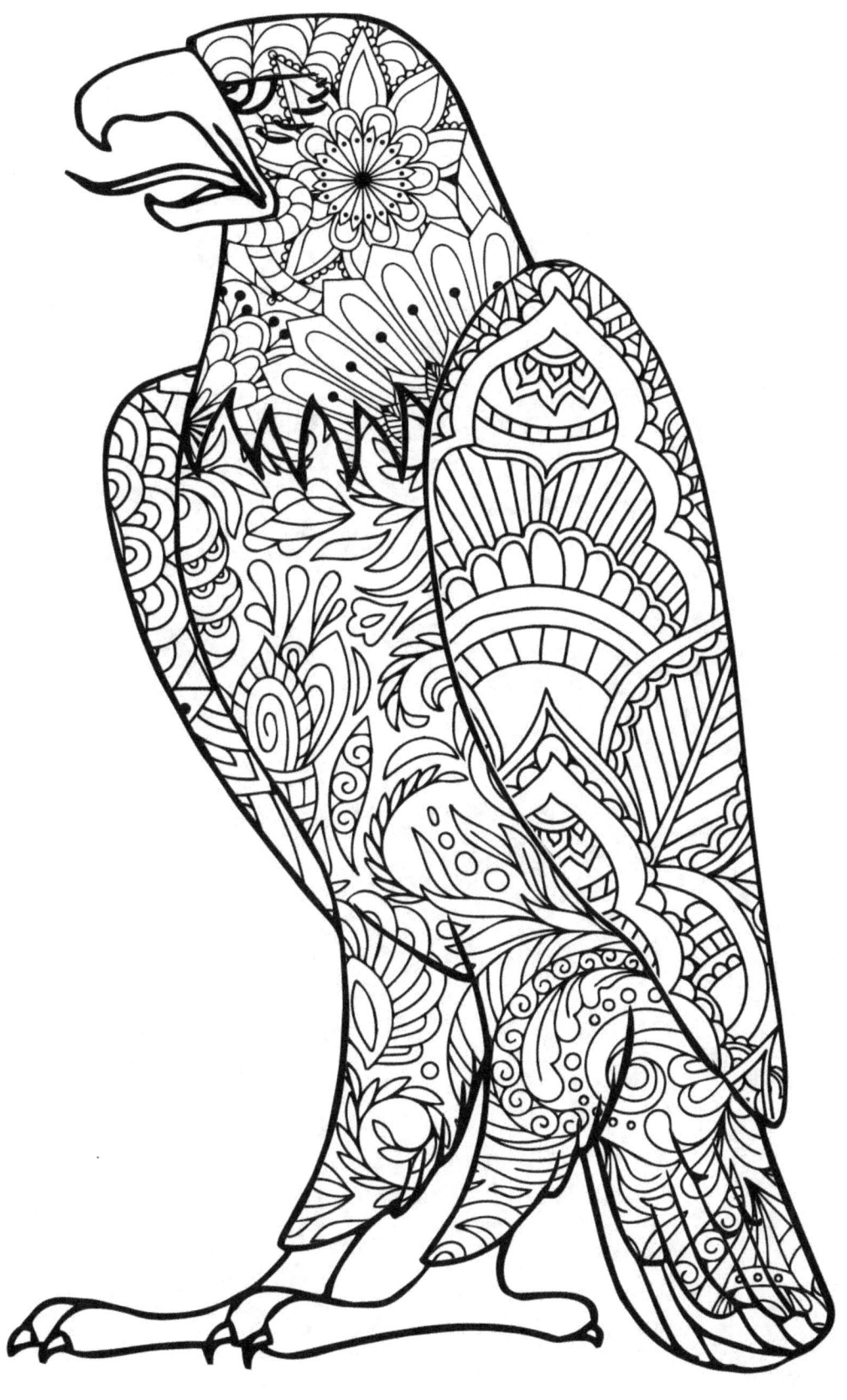

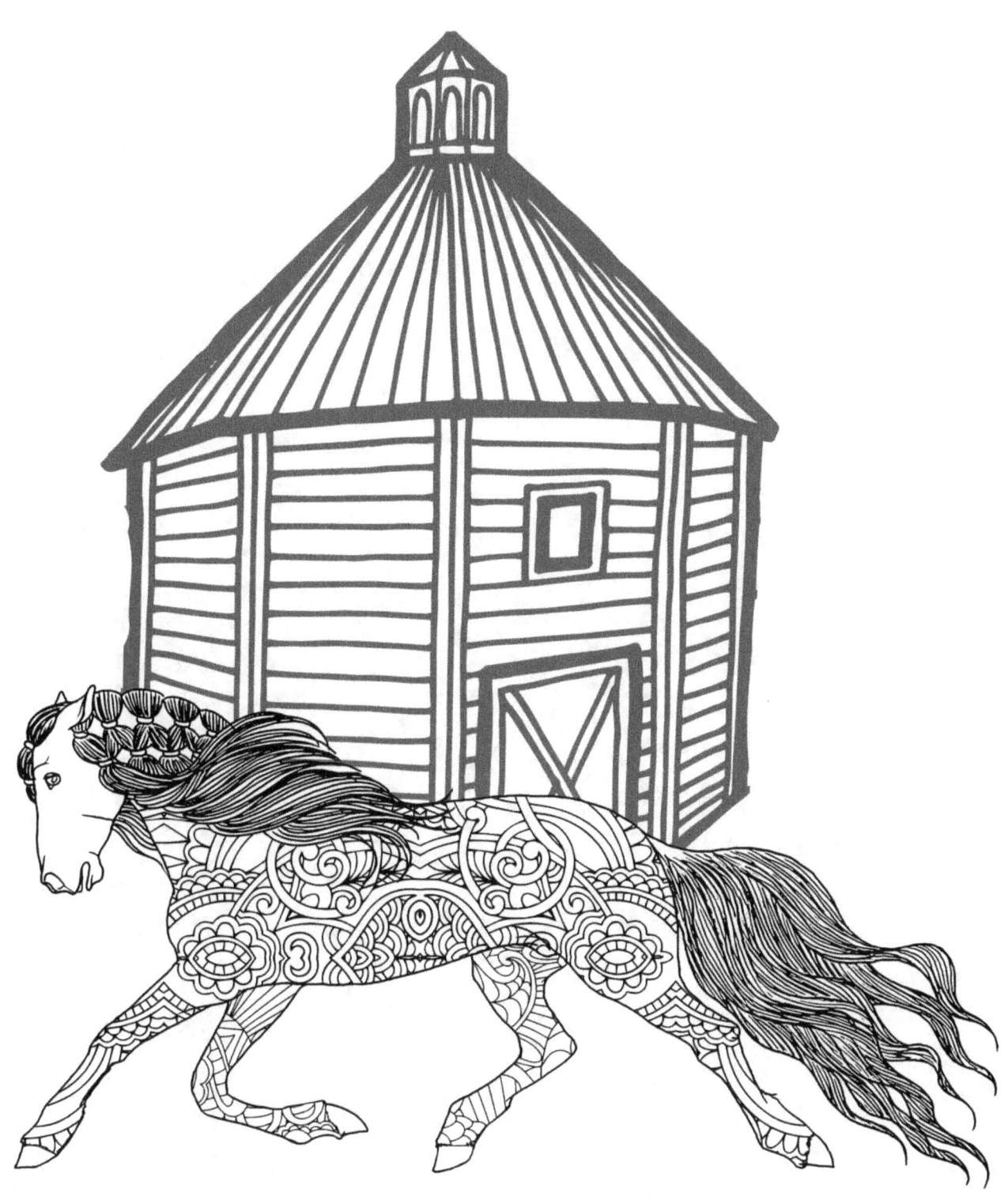

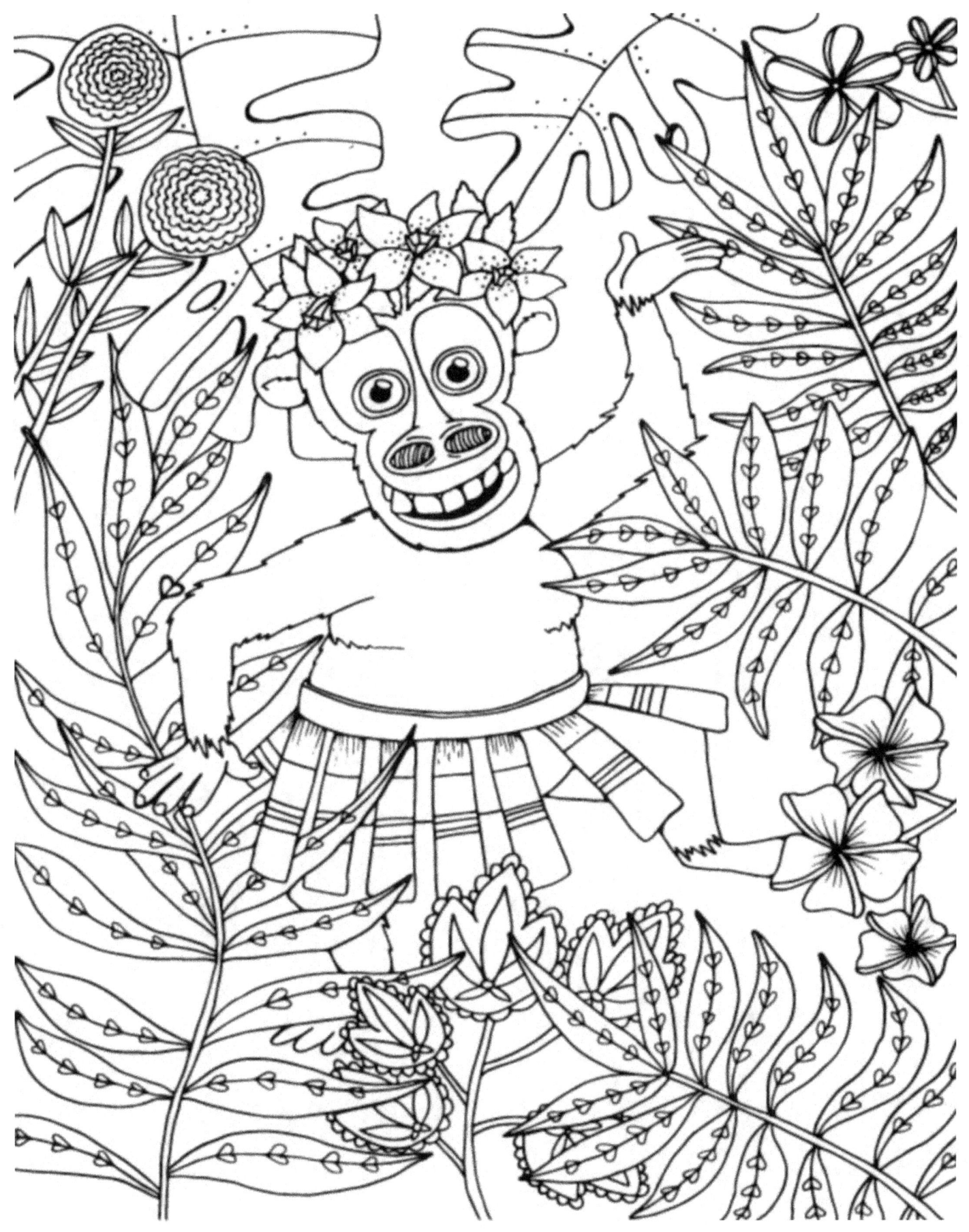

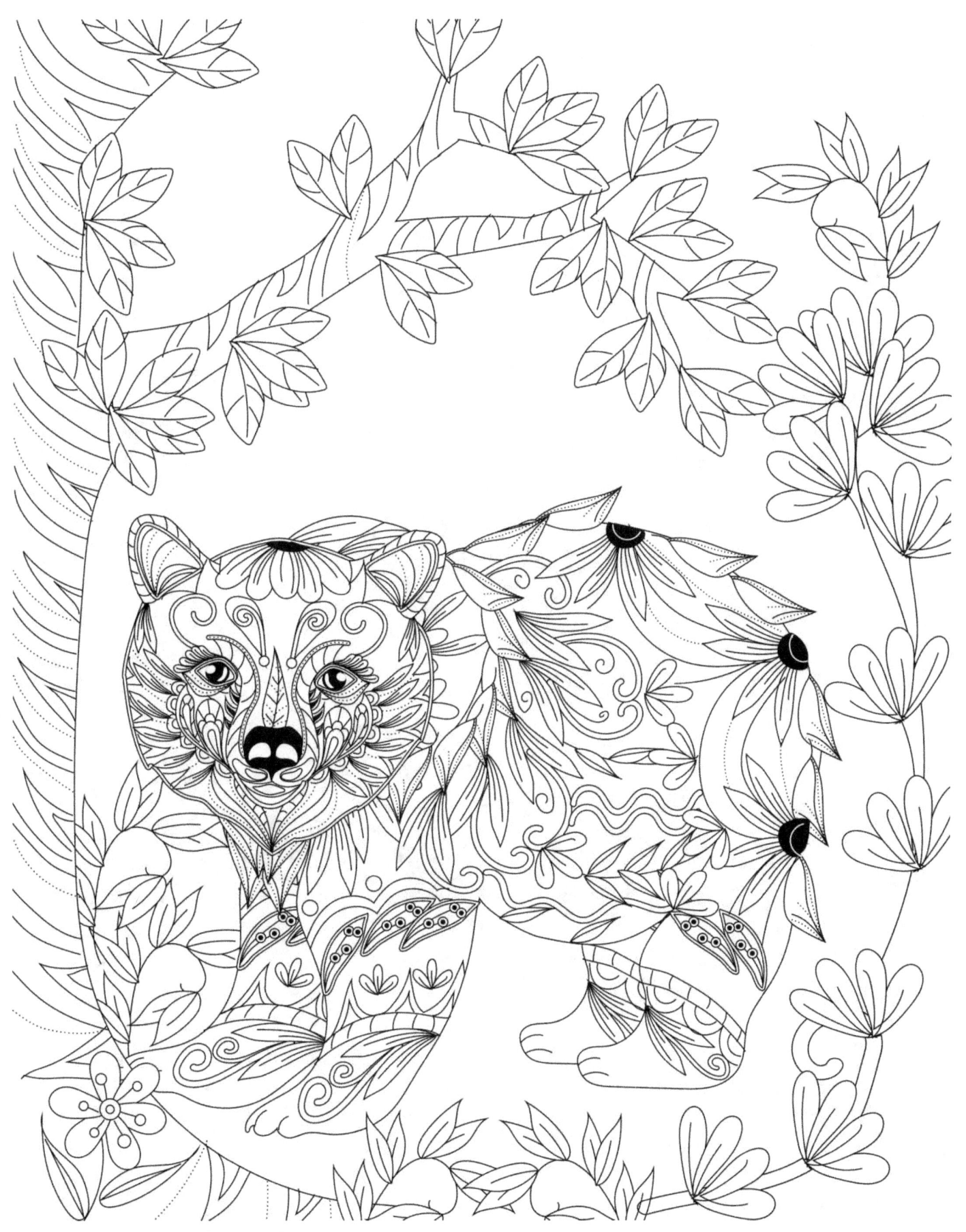

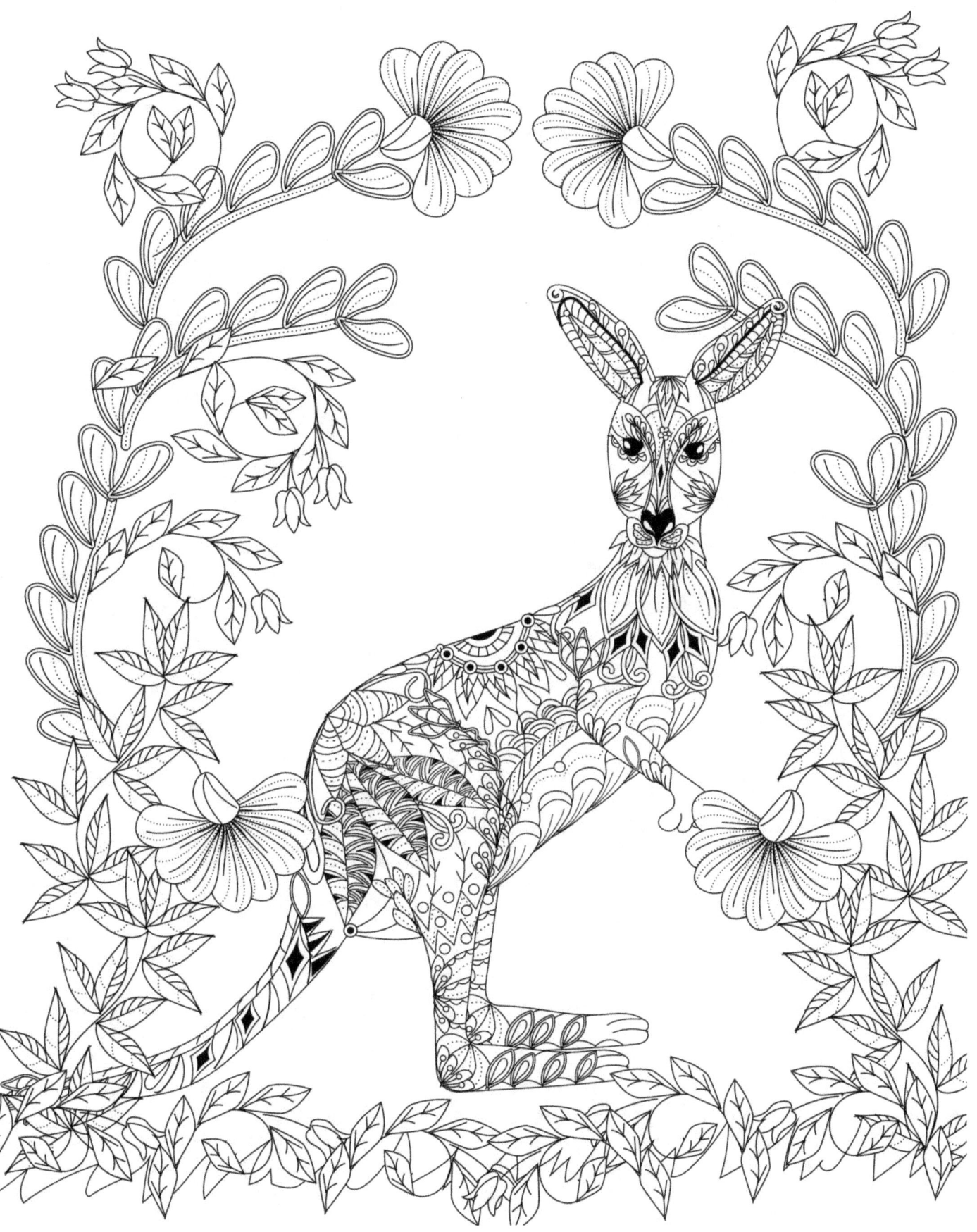

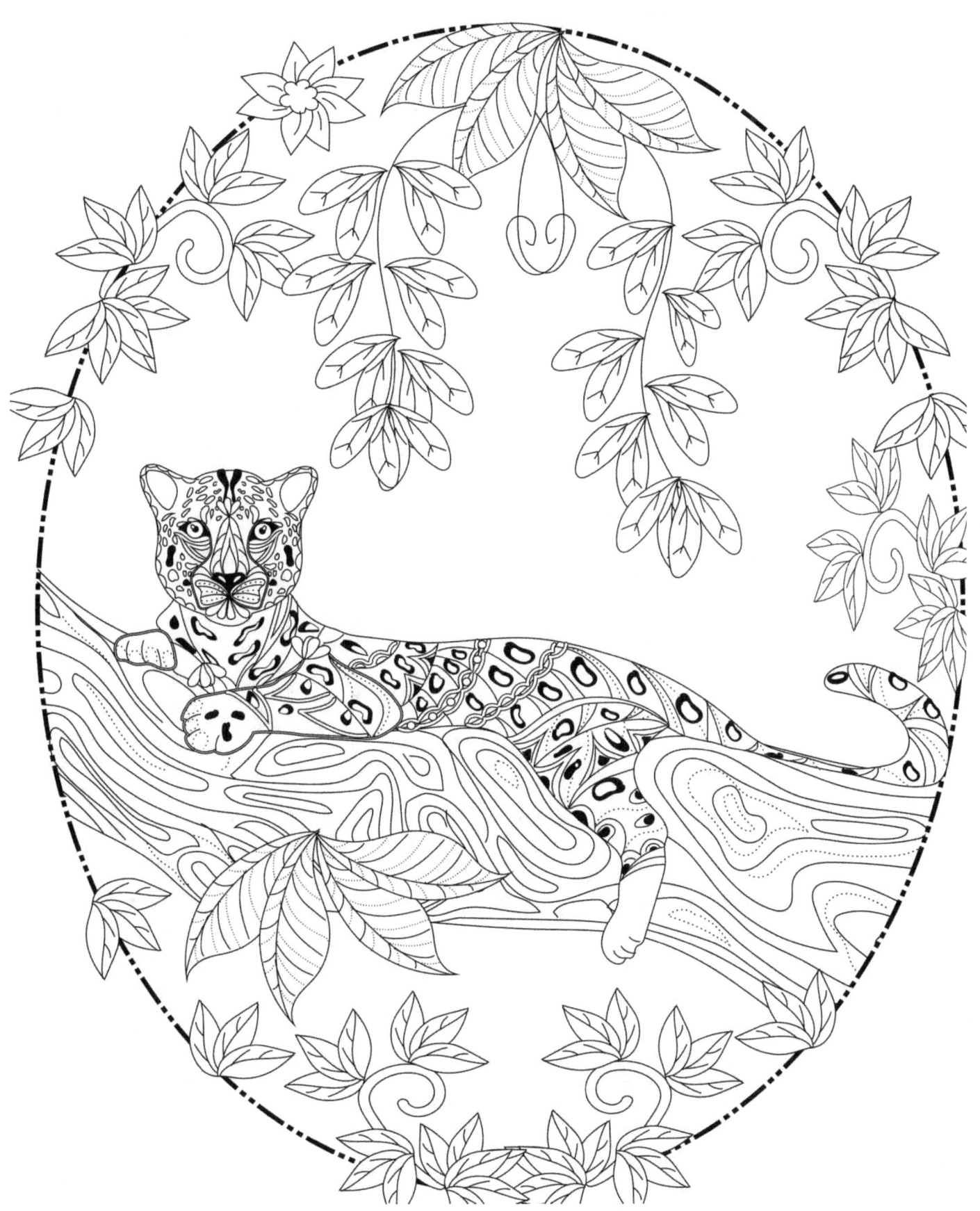

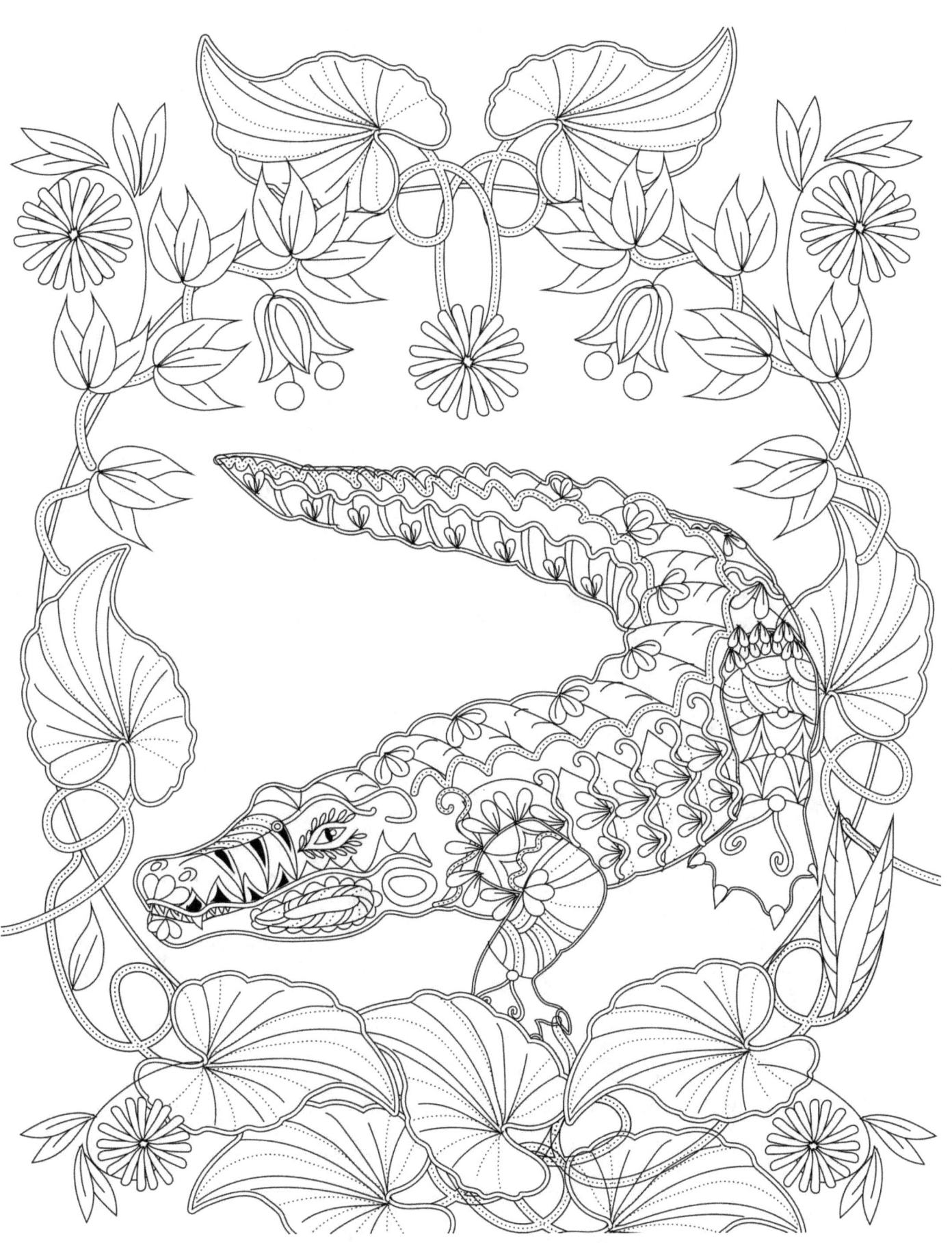

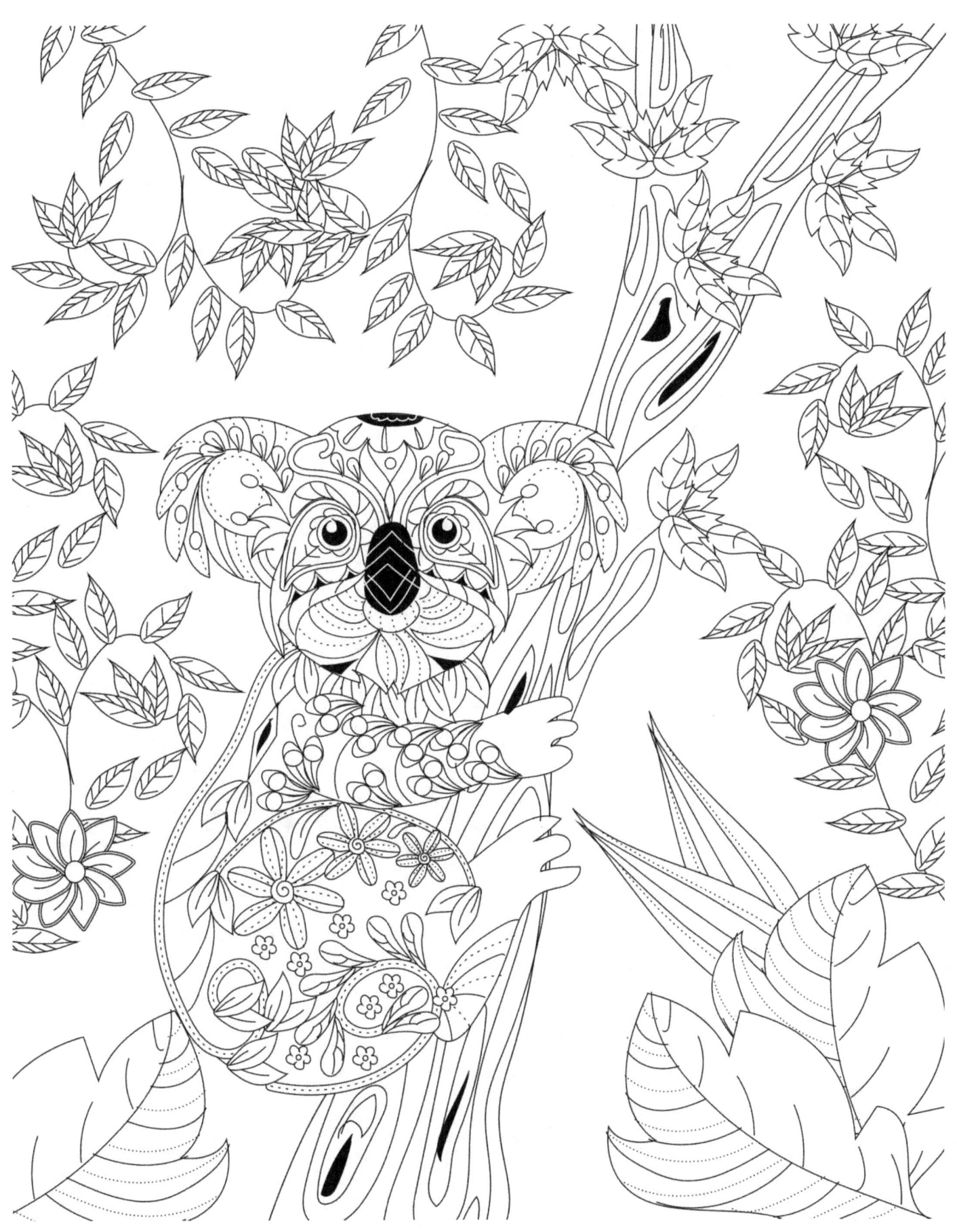

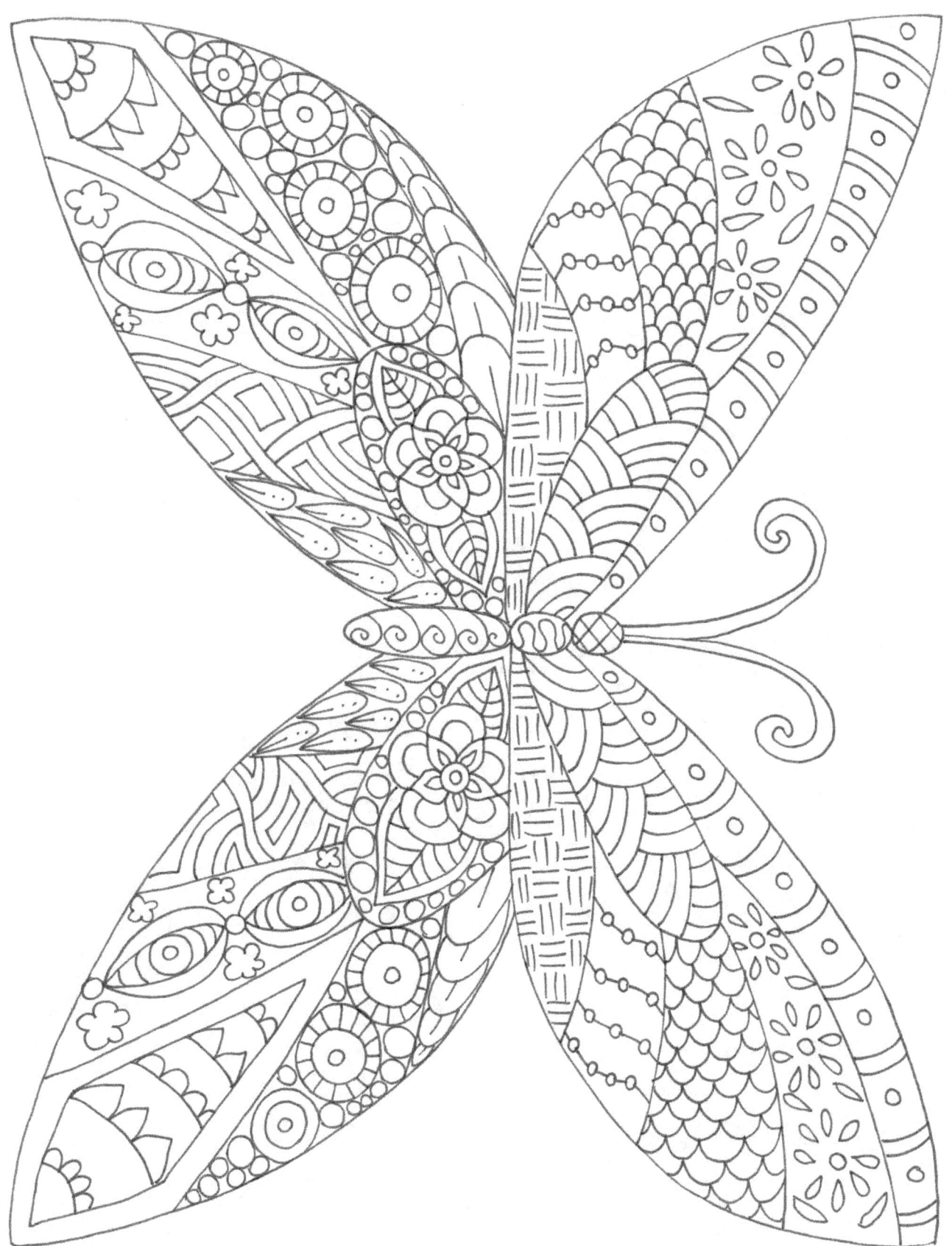

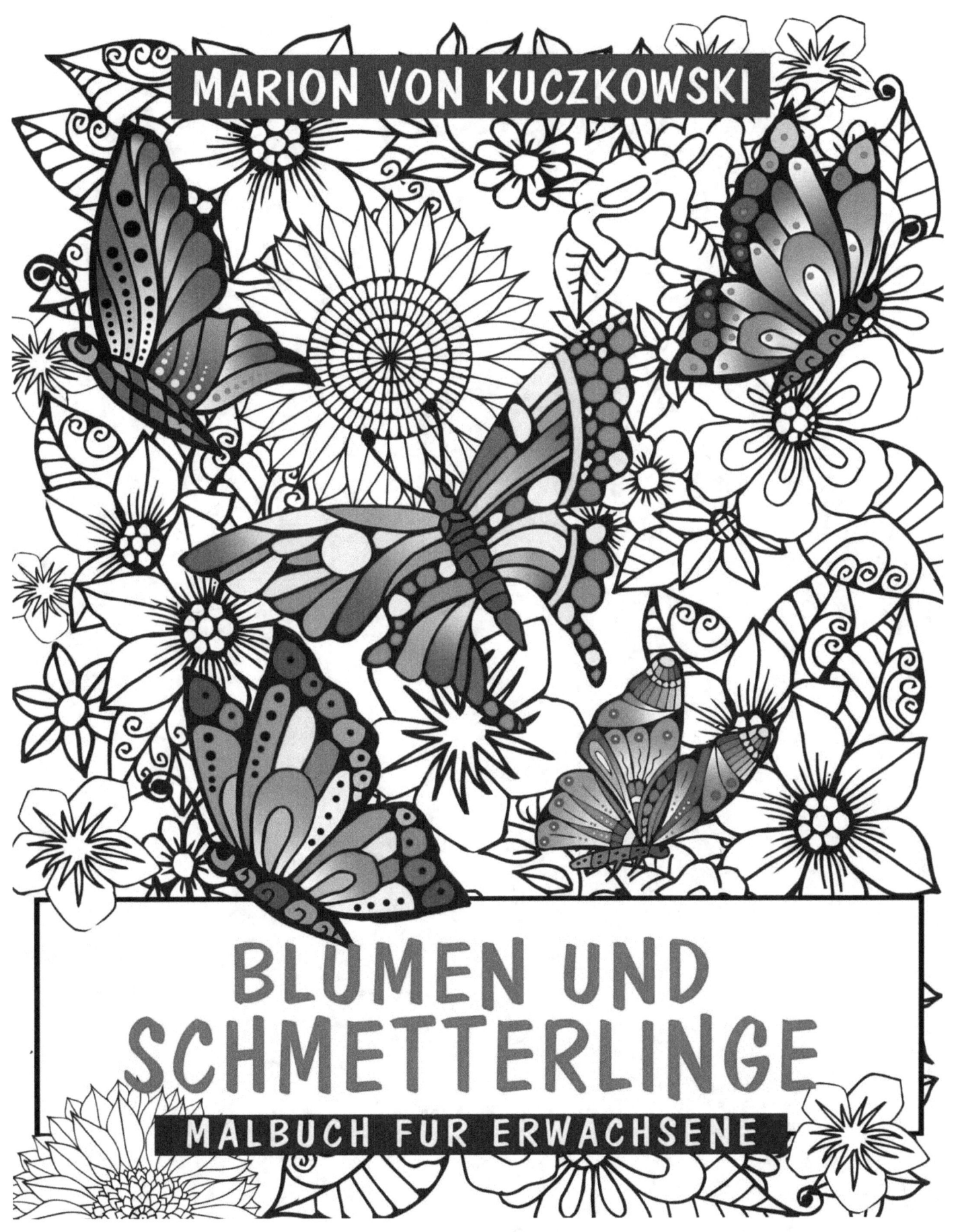

www.ingramcontent.com/pod-product-compliance
Lightning Source LLC
Chambersburg PA
CBHW060011210526
45170CB00017B/2310